선 하나로 시작하는
느낌 있는 그림 그리기

논리적 데생 기법

저자 OCHABI Institute **번역** 김재훈

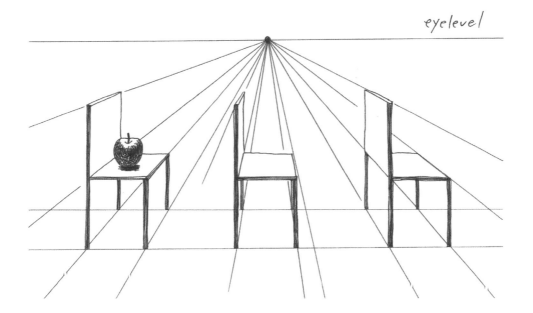

eyelevel

YoungJin.com **Y.**
영진닷컴

선 하나로 시작하는
느낌 있는 그림 그리기
논리적 데생 기법

SEN IPPON KARA HAJIMERU TSUTAWARU E NO KAKIKATA LOGICAL-DESSAN NO GIHO
Copyright ⓒ 2018 OCHABI Institute
Korean translation rights arranged with IMPRESS
through Japan UNI Agency, Inc., Tokyo and AMO AGENCY, Seoul.
이 책의 한국어판 저작권은 AMO 에이전시를 통해 저작권사와 독점 계약한 영진닷컴에 있습니다.
저작권법에 의해 한국 내에서 보호를 받는 저작물이므로 무단 전재와 무단 복제를 금합니다.

ISBN 978-89-314-6335-4

독자님의 의견을 받습니다

이 책을 구입한 독자님은 영진닷컴의 가장 중요한 비평가이자 조언가입니다. 저희 책의 장점과 문제점이 무엇인지, 어떤 책이 출판되기를 바라는지, 책을 더욱 알차게 꾸밀 수 있는 아이디어가 있으면 팩스나 이메일, 또는 우편으로 연락주시기 바랍니다. 의견을 주실 때에는 책 제목 및 독자님의 성함과 연락처(전화번호나 이메일)를 꼭 남겨 주시기 바랍니다. 독자님의 의견에 대해 바로 답변을 드리고, 또 독자님의 의견을 다음 책에 충분히 반영하도록 늘 노력하겠습니다.

파본이나 잘못된 도서는 구입처에서 교환 및 환불해드립니다.

이메일 : support@youngjin.com

주 소 : (우)08507 서울특별시 금천구 가산디지털1로 128 STX-V타워 4층 401호

등 록 : 2007. 4. 27. 제16-4189호

STAFF
저자 OCHABI Institute | **번역** 김재훈 | **책임** 김태경 | **진행** 성민 | **표지 디자인** 김소연 | **내지 디자인·편집** 김효정
영업 박준용, 임용수, 김도현 | **마케팅** 이승희, 김근주, 조민영, 김민지, 김도연, 김진희, 이현아
제작 황장협 | **인쇄** 제이엠 프린팅

• 본문에 기재된 제품명과 서비스는 해당 개발사와 서비스 제공자의 등록 상표 또는, 상표입니다.
• 또한 본문에는 TM 혹은, (주식회사) 마크는 명기하지 않았습니다.

머리말

모든 그림은 한 가닥의 선에서 시작합니다. 우리 주위에 있는 대부분의 사물은 원이나 삼각, 사각 같은 기본적인 도형과 구체나 원추 같은 입체의 조합으로 이루어져 있습니다. 즉 선과 기본적인 도형을 그릴 수 있다면, 다양한 사물을 그릴 수 있습니다.

이 책에서는 사람이나 사물의 형태를 기본적인 도형으로 분해한 다음, 그림을 완성해 나갑니다. 간단히 말해서 '그림을 그리는 순서'를 설명합니다. 우리는 이것을 '논리적 데생'이라는 이름을 붙였습니다. 이 방법을 알면 센스나 경험과 관계없이 누구나 그림을 그릴 수 있습니다.

그림을 그리고 싶어진 동기는 저마다 다릅니다. '미대에 들어가려고', '일러스트나 만화를 그리려고', '창의적인 일을 하려고' 등, 나름의 목적이 있을 거로 생각합니다. 본문에서 설명하는 내용은 정밀하고 세밀한 그림을 그리는 방법이 아닙니다. 그러나 머릿속에 떠오른 이미지를 그 자리에서 바로 그림으로 그려서 전달할 수 있게 됩니다. 또한 모델을 보고 특징을 포착해서 빠르게 그릴 수 있게 됩니다. 표현력과 전달력은 예술이나 취미, 실무 등, 모든 상황에서 도움이 될 것입니다.

그림은 종이와 펜만 있으면 그릴 수 있습니다. 가벼운 마음으로 페이지를 넘겨 즐거운 데생을 시작해 보세요!

집필자 일동

Contents | 목차

서장 그림 그리는 방법을 알자 ································· 013

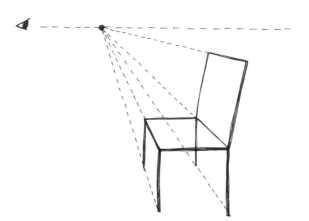

제 **1** 장　**선으로 표현하자** ⋯⋯⋯⋯⋯⋯⋯⋯⋯⋯⋯⋯⋯⋯⋯ 019

제 2 장　평면적인 그림을 그리자 ···················· 031

제 3 장 인물을 그리자 ···················· 057

제 **4** 장 입체적인 그림을 그리자 ⋯⋯⋯ 093

이 책의 사용법

◉ 준비물

그림을 그리려면 캔버스와 붓이 필요합니다. 캔버스 대신 노트나 수첩, 화이트보드라도 상관없습니다. 붓도 마찬가집니다. 볼펜이나 연필 등 주위에 있는 도구로 시작하세요. 이 책에서는 볼펜 또는, 연필을 사용해 그림을 그립니다. 종이는 A4 용지나 선이 없는 노트가 있으면 충분합니다. 지우개도 준비합니다.

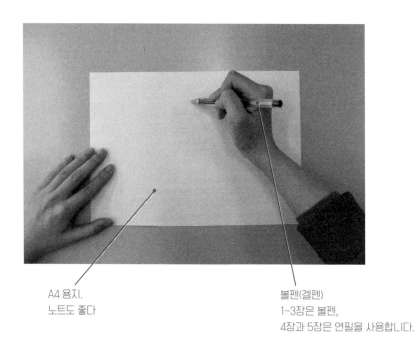

A4 용지.
노트도 좋다

볼펜(겔펜)
1~3장은 볼펜,
4장과 5장은 연필을 사용합니다.

◉ 주제에 대해서

본문에 실린 예제 그림을 보면서 그립니다. 따라서 실물을 준비할 필요는 없습니다. 우선 이 책으로 연습한 뒤에 그리고 싶은 주제를 찾아서 그려보세요.

● 본문의 구성

선을 긋는 법을 시작으로 평면적인 그림, 인물 그리는 법 등을 배우고, 원근법을 사용한 풍경 그리는 법까지 진행합니다. 각 항목은 그림을 그리는 데 필요한 지식과 접근 방법을 배우는 'Study'와 실제로 손을 움직여서 그리는 'Work'로 나뉘어 있습니다.

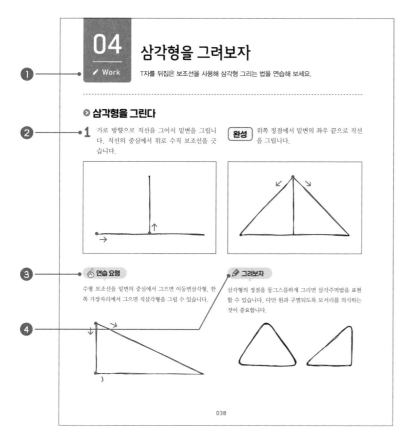

❶ Study/Work
Study에서 지식과 접근 방법을 이해하고, Work에서 실제로 그리는 법을 배웁니다.

❷ 순서 설명
그리는 순서별로 설명합니다. 그리는 위치와 방향은 빨간색 선이나 화살표로 표시했습니다.

❸ 연습 요령
그림을 그릴 때 알아 두면 편리한 요령을 소개합니다.

❹ 그려보자
배운 내용을 활용해 실제로 그려볼 주제를 소개합니다.

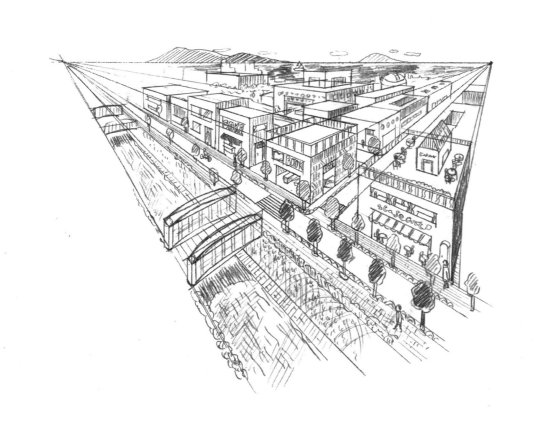

서장

그림 그리는 방법을 알자

그림은 요령만 알면 누구라도 그릴 수 있습니다. '그림으로 표현하고 싶다!' 라는 마음이 생겼을 때 재빨리 손을 움직여 그릴 수 있게 되는 포인트를 잡아 보세요.

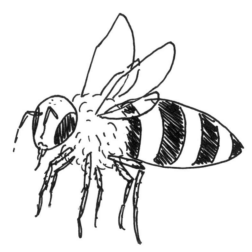

그림은 누구나 그릴 수 있다

이 책으로 배우고 연습하면 누구나 그림을 그릴 수 있습니다.

❯ 그림 그리는 법을 알자

자연스럽게 그림을 그리는 사람을 보거나, 완성된 사실적인 그림을 보고 '어떻게 하면 저렇게 그릴 수 있게 될까'라고 생각했던 적이 있는 사람이 많을 것입니다.

이 책에서는 재능을 키우거나 노력해서 데생 능력을 갈고닦는 것이 아니라, '그림을 그리는 원리를 알자'라는 접근 방법으로 데생 능력을 익힐 수 있습니다.

그림을 그리는 것이 서툰 사람이나, 어느 정도 그릴 수 있는 사람도, 누구나 지금보다 그림을 더 잘 그릴 수 있게 됩니다.

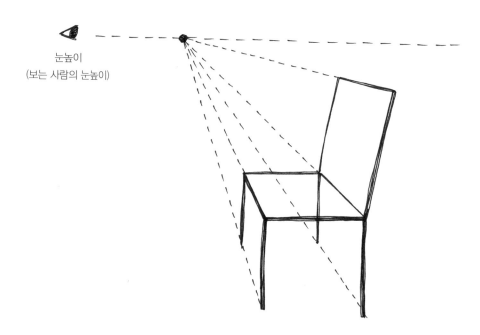

눈높이
(보는 사람의 눈높이)

▲ 그림에는 일정한 원리가 있다. 원리만 알면 그릴 대상을 보지 않고도 느낌 있는 그림을 그릴 수 있게 된다.

◉ 그림으로 전하자

그림의 역할은 내용을 '시각 정보로 전달하는 것'입니다. 문자보자 빠르게, 더 많은 정보를 전달할 수 있는 것이 그림의 특징이자 역할입니다. 말로 설명하는 대신에 그림을 그리면, 머릿속의 아이디어와 이미지의 미묘한 뉘앙스까지도 정확하게 전달할 수 있습니다.

데생의 원리를 알면 일상생활이나 업무에 도움이 되는 그림을 간단하게 그릴 수 있게 됩니다.

▲ 일상생활이나 업무에는 장시간에 걸쳐 그린 그림보다도 단시간에 필요한 정보만 담은 간략한 그림이 훨씬 유용하다.

02

그림은 '알면' 잘 그리게 된다

그림 실력을 키우는 요령은 그리는 대상을 잘 '아는' 것입니다.

⊙ 그림을 그리면 보인다

먼저 아래의 그림을 봐주세요. 머릿속의 이미지만으로 꿀벌을 그린 예입니다.

다음 오른쪽 페이지에 있는 그림을 봐주세요. 꿀벌의 형태와 특징을 제대로 관찰하고, 어떤 구조인지 알고 그린 예입니다.

이처럼 관찰하고 아는 것만으로 그림은 한층 좋아집니다. 반대로 그림을 그리면 관찰력이 좋아지고 지금까지 보이지 않았던 것을 알아차리게 됩니다.

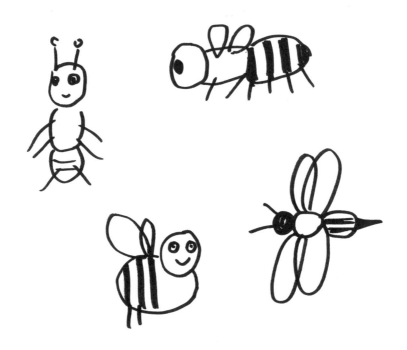

▲ 머릿속에서 떠올린 꿀벌을 그대로 그린 예. 평소에는 안다고 생각해도 실제로 그려보면 또렷하게 그릴 수 없다.

◉ 구조를 그린다

아래의 꿀벌 그림은 결코 사실적으로 그린 것이 아닙니다. 펜으로 단시간에 완성한 것입니다. 꿀벌의 형태는 복잡해 보이지만 머리, 가슴, 배로 나누고, 배에서 가슴 부분에 날개와 다리가 붙어 있는 것을 알면 사진처럼 세부까지 그리지 않아도 꿀벌이라는 사실을 전달할 수 있습니다.

그림은 사물의 형태나 특징을 파악하고 정확한 정보를 전달할 수 있는 것이 중요합니다. 따라서 데생의 기초를 배우고 싶은 모든 사람에게 도움이 됩니다.

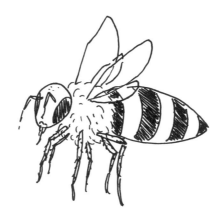

▲ 형태와 구조를 알면, 사실적이지 않아도 느낌 있게 그릴 수 있다.

✎ 그려보자

관찰한다

❶ 형태를 파악한다
머리, 가슴, 배의 세 부분으로 이뤄져 있다

❷ 특징을 파악한다
눈이 크고, 눈 사이에 더듬이, 가슴에 다리는 좌우로 3개씩, 날개는 크고 작은 날개가 한 쌍씩, 배의 줄무늬 등

그린다

❶ 큰 부분을 그린다
이미지와 형태를 간단한 도형으로 그린다

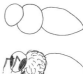

❷ 특징을 그린다
눈과 날개, 다리, 더듬이 등은 기능을 이해하고 그리는 것이 중요

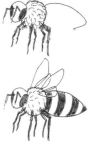

그림을 그리는 즐거움을 떠올리자

벽이나 지면에 그린 그림, 크레용으로 그린 여름방학의 추억, 입어보고 싶은 옷이나 시도해 보고 싶은 머리 모양 그림, 그림엽서, 친구와 선생님의 초상화, 교과서에 그린 낙서...... 어린 시절을 떠올려보면 대부분의 사람에게 그림은 친숙한 존재였습니다. 지금 그림이 서툰 사람은 그림을 그리는 일이 어느샌가 전혀 즐겁지 않은 일이 되어 버린 것일 테지요. 어린 시절 그린 그림은 '정답'을 정해두지 않았으므로, 잘 그리든 아니든 두근거리며 좋아하는 색을 자유롭게 칠하거나 손이 가는 대로 선을 그렸습니다.

점차 나이를 먹고 사람에 따라서는 만화나 애니메이션 캐릭터를 따라 그리고 싶은 욕구가 생기기도 합니다. 하지만 잘 그리는 사람의 그림과 비교하고, 그림에 재능이 없다고 쉽게 단정 짓기도 합니다. 또는 미술관이나 화집, 미술 교과서에 있는 사진처럼 사실적인 그림이나 개성 있는 명화를 마주한 순간, 자신도 모르게 그림의 '정답'을 정하게 되고, '나는 화가처럼 그릴 수 없다', '사진처럼 잘 그리지 못해서 부끄럽다'라며 그림에서 눈을 돌리게 된 사람도 적지 않을 거로 생각합니다. 대부분은 그림을 못 그리는 것이 아니라, 그릴 수 없게 되었을 뿐인데 무작정 '서툴다'라고 단정 지은 것입니다.

그림에 정답은 없습니다. 누군가의 평가보다 자신이 두근거릴 수 있는 그림이면 충분합니다. 우선 그림을 시작하는 것이 중요합니다. 어떤 목적이 있더라도 그림을 즐겁게 그리는 습관을 들이면, 누구나 잘 그릴 수 있게 됩니다.

제 **1** 장

선으로 표현하자

'선'은 그림을 구성하는 가장 기본적인 요소입니다. 제1장에서는 펜 사용법을 시작으로 곧은 선과 구부러진 선 그리는 법, 한 획으로 완성할 수 있는 다양한 표현 방법을 배워봅니다.

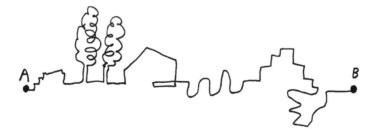

01
Study

펜을 쥐는 법

우선 그림을 그리는 도구 사용법을 살펴보겠습니다.

펜과 연필을 준비하고 아래의 사진처럼 쥐어 보세요.
젓가락과 같은 위치에서 가볍게 쥐는 것이 기본입니다.

젓가락 쥐는 법

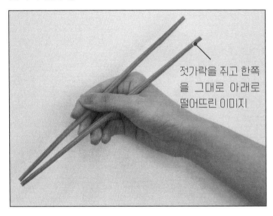

젓가락을 쥐고 한쪽을 그대로 아래로 떨어뜨린 이미지

펜 쥐는 법

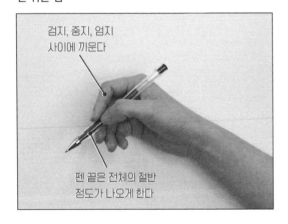

검지, 중지, 엄지 사이에 끼운다

펜 끝은 전체의 절반 정도가 나오게 한다

🖐 연습 요령

평소 글자를 쓸 때는 대부분 펜 끝에 가깝게 잡습니다. 손가락의 움직임으로 좁은 범위에 그릴 때는 상관없지만, 어느 정도 넓은 범위에 그릴 때는 손목과 팔꿈치를 움직일 필요가 있어서 펜의 절반 정도 위치를 기준으로 잡습니다.

02

📖 Study

선을 긋는 요령

어떤 선을 그릴지, 머릿속으로 떠올리면서 펜을 움직입니다.

❯ 선 연습 방법의 기본

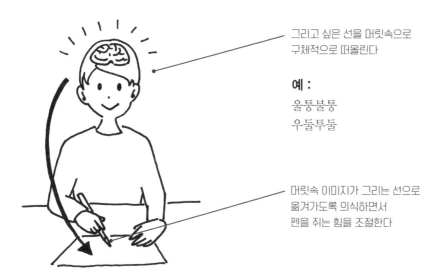

그리고 싶은 선을 머릿속으로
구체적으로 떠올린다

예 :

울퉁불퉁
우둘투둘

머릿속 이미지가 그리는 선으로
옮겨가도록 의식하면서
펜을 쥐는 힘을 조절한다

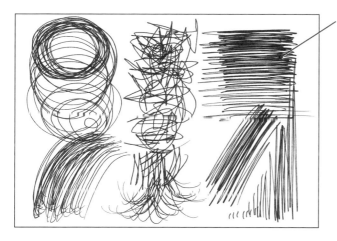

짧은 선을 반복해서 그으면서
조금씩 길이를 늘린다

🖐 연습 요령

그린 선과 그림을 잘 보고 머릿속 이미지대로
인지 확인하세요. 이미지에 가까워지게 반복해
서 여러 번 그리는 것이 포인트입니다.

03

✏ **Work**

곡선 연습을 하자

곡선은 손목과 팔꿈치를 구부리면서 그립니다. 둥근 형태를 그릴 수 있게 됩니다.

👆 **연습 요령**

그리려는 곡선의 길이에 맞는 구체(양파 등)를 천으로 닦는 느낌으로
손목과 팔, 상반신을 상하좌우로 움직이면 곡선을 그리기 쉽습니다.

1 펜을 45° 정도 기울여서 잡습니다.

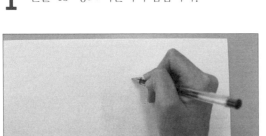

2 선을 그리면서 손목을 좌우로 움직여 선을 구부립니다.

3 처음에는 짧은 곡선을 반복하면서 조금씩 길게 그립니다.

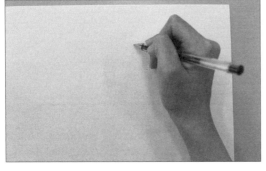

✏ **그려보자**

곡선의 방향을 바꿀 때는 종이를 돌리면 그리기 쉽습니다.

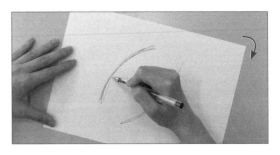

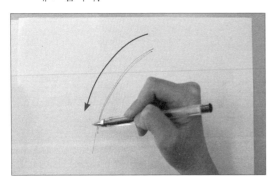

직선 연습을 하자

Work

직선을 그릴 수 있다면 삼각형과 사각형을 정확하게 그릴 수 있습니다.

👆 연습 요령

손만 움직이지 말고 몸 전체를 사용해, 호흡에 맞춰서 한 획씩 그으면 곧은 직선을 그릴 수 있습니다.

1 펜을 45° 정도 기울여서 잡습니다.

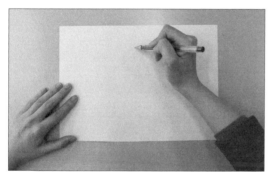

2 팔과 상반신을 움직여 펜 끝을 곧게 세로 혹은, 가로 방향으로 선을 긋습니다.

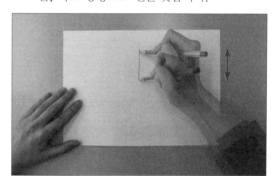

3 처음에는 짧은 직선을 반복하면서 조금씩 길게 그립니다.

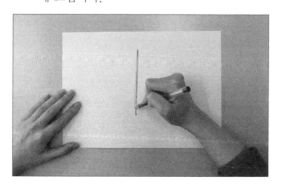

✏️ 그려보자

직선의 방향을 바꿀 때는 종이를 돌리면 그리기 쉽습니다.

05

✏ **Work**

선을 사용해 자유롭게 그려보자

곡선과 직선을 사용해 머릿속으로 떠올린 것을 자유롭게 그려보세요.

종이 위에 있는 A와 B의 두 점을 선으로 자유롭게 이어보세요. 이때 머릿속으로 '산책'이나 '모험' 같은 것을 떠올리면서 그리면 선에 테마를 더할 수 있습니다.

예 : 최단 거리, 속도

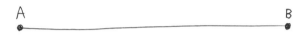

예 : 산책

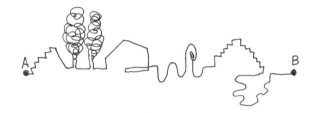

예 : 모험

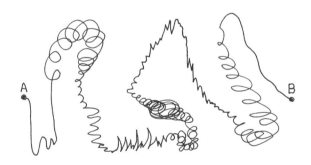

✏ **그려보자**

'산책'의 이미지는 그리는 사람에 따라서 다릅니다. 걷는 속도를 물결 같은 선으로 그리는 사람, 걷는 장소의 높낮이를 꺾인 선 그래프처럼 그리는 사람 등 테마와 설정에 정해진 답은 없습니다. '다이어트 산책', '개의 산책' 등 이미지를 넓혀가면서 그려보세요.

06

✏️ **Work**

선으로 소리와 촉감을 표현하자

'따끔따끔', '푹신푹신' 같은 의성어, 의태어를 선으로 표현해 보세요.

아래의 예를 참고해서, 떠오르는 소리나 질감을 자유롭게 그려보세요. 의성어, 의태어 연습을 하면 표현의 폭이 한층 넓어집니다.

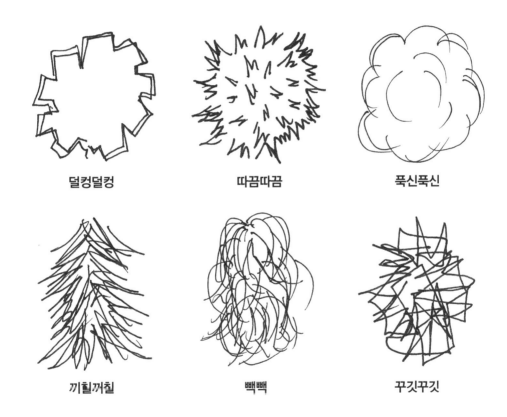

덜컹덜컹　　　　따끔따끔　　　　푹신푹신

끼칠꺼칠　　　　빡빡　　　　꾸깃꾸깃

✏️ **그려보자**

각 단어에서 받는 감각 차이가 가장 강하게 느껴지는 선을 그려보세요. 진간에 맞춰서 선을 그릴 때의 속도와 강도, 굵기 등을 연구해 보세요.

025

사람을 선으로 파악하자

인체를 간단한 선으로 나타낸 '막대 인간'이라도 사실적인 움직임을 표현할 수 있습니다.

◉ 목과 손발의 위치, 길이를 알자

'사람'을 표현하고 싶을 때 바로 그릴 수 있는 것이 '막대 인간'입니다. 사람을 나타내는 무척 편리한 기호지만, 골격을 의식하고 그리면 막대 인간으로도 리얼한 움직임을 표현할 수 있습니다. 우선 목과 손발의 위치, 길이를 파악해 보세요.

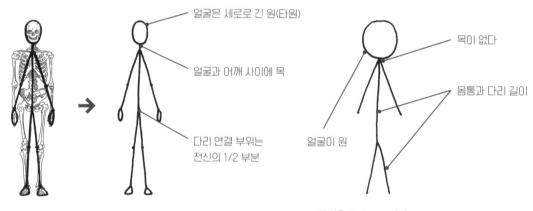

얼굴은 세로로 긴 원(타원)

얼굴과 어깨 사이에 목

다리 연결 부위는 전신의 1/2 부분

목이 없다

몸통과 다리 길이

얼굴이 원

▲ 골격을 모르고 그리면…

◉ 막대 인간을 움직여보자

골격을 의식하면 아래의 그림처럼 생동감 있는 막대 인간을 그릴 수 있습니다.

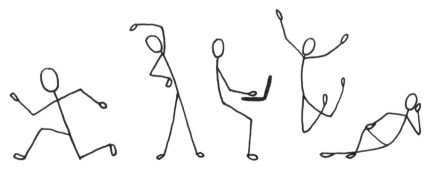

08

✏ Work

선으로 사람의 움직임을 그리자

막대 인간으로 직립, 걷기, 달리기의 3가지 움직임을 그려보세요.

◉ 골격과 머리를 그린다

1 척추를 직립, 걷기, 달리기의 3가지 움직임에 맞게 기울여서 그립니다.

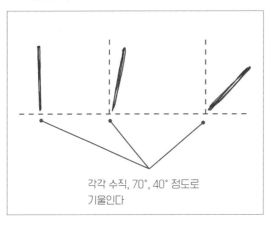

각각 수직, 70°, 40° 정도로 기울인다

2 1에서 그린 골격의 각도에 맞춰서 머리를 그립니다.

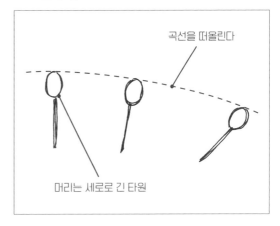

곡선을 떠올린다

머리는 세로로 긴 타원

👆 **연습 요령**

직립 자세에서 척추를 앞으로 기울이면 자연스럽게 한쪽 다리가 앞으로 나갑니다. 이것을 반복하는 것이 '걷기'의 움식임입니다. 척추를 좀 더 기울이면 다리가 앞으로 크게 나가서 '달리기'의 움직임으로 바뀝니다.

이 척추의 기울기와 다리를 구부린 각도를 조절하면 움직임을 구분해서 그릴 수 있습니다.

● 다리를 그리다

1 앞으로 나가는 쪽의 다리를 그립니다.

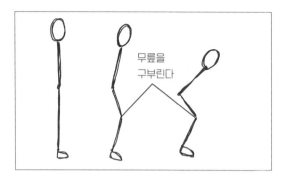

무릎을
구부린다

👆 **연습 요령**

다리 연결 부위에서 무릎, 무릎에서 발목을 그림처럼 구부려서 그립니다. 가로로 길고 둥근 발은 얼굴의 1/3 정도 크기로 표현했습니다. 직립은 곧게 그립니다.

2 다른 한쪽 다리를 그립니다.

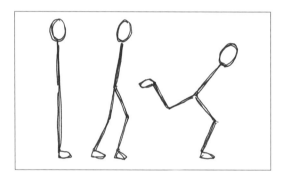

👆 **연습 요령**

걷기는 척추의 연장선상에, 무릎에서 끝까지는 약간 뒤로 구부립니다. 달리기는 무릎까지 척추의 연장선상에 그리고, 무릎부터 끝까지 90° 정도 뒤로 올려서 그립니다.

✏️ **그려보자**

같은 그림에 정보를 더하면 스토리가 변합니다. 25페이지에서 배운 의성어, 의태어의 이미지대로 땀, 바람, 비 등을 추가해 보세요.

❯ 팔을 그린다

1 앞으로 나가는 쪽의 팔을 그립니다.

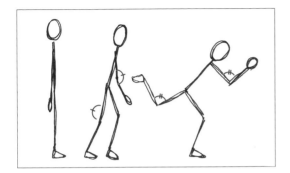

앞으로 내민 팔의 팔꿈치는 뒤쪽 다리의 무릎과 같은 각도로 구부려서 그립니다. 손은 발보다 한층 작은 타원으로 그립니다.

2 다른 한쪽 팔을 그립니다.

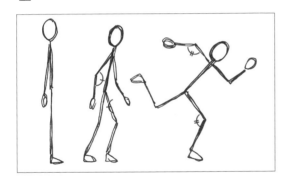

뒤로 내민 팔의 팔꿈치는 앞쪽 다리의 무릎과 같은 각도로 구부려서 그립니다.

한자도 그림의 일종?

'그림을 그리고 싶지만, 남들이 보는 데서 그리는 것은 부끄럽다', '잘 그리게 되면 보여주고 싶다' 여러분 중에는 이렇게 생각하는 사람이 많을지도 모릅니다. 그렇다면 앞에서 설명한 '그림의 역할은 시각 정보를 전달하는 것'이라는 부분부터 다시 생각해 보세요.

예를 들어, '한자'는 상형문자가 원형이라고 알려져 있습니다. 흔한 예로 '木(나무 목)'이라는 한자는 곧게 뻗은 줄기와 가지, 땅속의 뿌리가 점차 간단한 기호로 바뀐 것입니다. 이 한자를 유심히 관찰하면, 한자는 정보 전달에 특화된 '그림'이라는 점을 알아차릴 수 있습니다. 외에도 길거리에 넘치는 표식이나 안내판의 단순한 그림을 떠올리면서 그려보세요. 파란 신호일 때 걷는 사람을 나타내는 그림, 빨간 신호일 때는 멈춰 선 사람을 나타내는 그림도 정보 전달에 특화된 '그림'입니다.

한자든 간략한 그림이든 선으로 간단히 표현할 수 있고, 보고 바로 정보를 알아차릴 수 있는 멋진 '그림'입니다. 이런 그림을 정보 전달 수단이라고 생각하면, 꼭 사실적일 필요는 없습니다. 예술성 같은 난해한 것을 생각할 필요도 없습니다. 그렇게 생각하면 그림을 가로막는 장벽은 한층 낮아지지 않을까요.

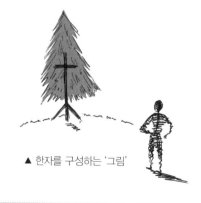

▲ 한자를 구성하는 '그림'

▲ 정보 전달에 특화된 간략한 그림

제 2 장

평면적인 그림을 그리자

우리 주변에 있는 사물은 대부분 ○(원) △(삼각형) □(사각형)같이 단순한 도형의 조합으로 표현할 수 있습니다. 2장에서는 사물을 단순한 형태로 변환해서 그리는 연습을 합니다.

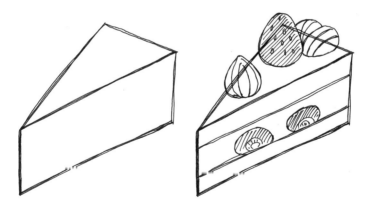

다양한 사물을 관찰하자

주변의 사물을 잘 관찰하고, 원, 삼각형, 사각형의 조합을 찾아보세요.

❯ 주변 사물을 잘 관찰한다

컵, 노트, 스마트폰, 테이블 등, 주변의 사물을 잘 관찰하세요. 평면적으로 잘라내면 전부 원, 삼각형, 사각형 같은 단순한 형태의 조합이라는 것을 알 수 있습니다.

꽃병은 대강 보면 □과 △으로
조합할 수 있다

종이냅킨도 □으로
변환할 수 있다

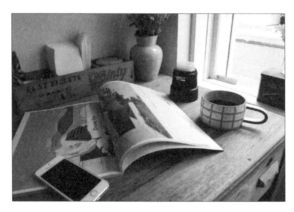

컵은 옆에서 보면
□과 반원

잡지도 위에서 보면 □이다

스마트폰은 □과 ○으로
구성되어 있다

테이블처럼 큰 것도
□으로 변환할 수 있다

● 단순한 형태로 변환할 수 있다

복잡해 보이는 사물도 다른 각도로 보면 기본적인 도형으로 변형하기 쉬워집니다. 다양한 각도에서 사물을 보는 것은 형태를 파악하는 중요한 포인트입니다.

커피 컵

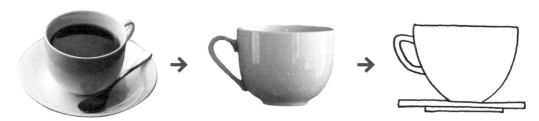

▲ 위에서 보면 복잡

▲ 옆에서 보면 타원과 사각형으로 변환할 수 있다.

레몬

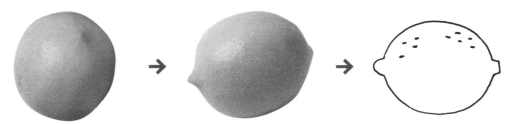

▲ 뾰족한 부분이 한쪽뿐이어서 원으로 보인다.

▲ 두 개의 뾰족한 부분이 보이는 각도라면 레몬을 표현하기 쉽고, 단순한 형태로 그릴 수 있는 타원으로 보인다.

집

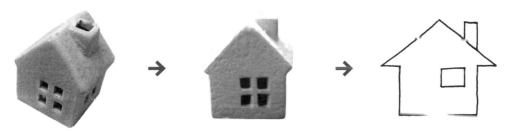

▲ 비스듬히 위에서 보면 복잡

▲ 옆에서 보면 삼각형과 사각형으로 변환할 수 있다.

그리기 전에 스트레칭을 하자

그림을 시작하기 전에 스트레칭으로 몸의 긴장을 풀어주세요.

◉ 원 스트레칭을 한다

1 원은 손목의 회전을 이용해서 그립니다. 처음에는 스프링처럼 나선으로 그리고, 조금씩 원으로 만들어나갑니다. 우회전, 아래쪽으로 그려나가다가 끝에 정원에 가까운 형태가 되도록 겹쳐서 그립니다.

2 익숙해졌다면 처음부터 정원에 가까운 형태가 되도록 빙글빙글 원을 그립니다. 우회전뿐만 아니라 좌회전으로도 연습합니다.

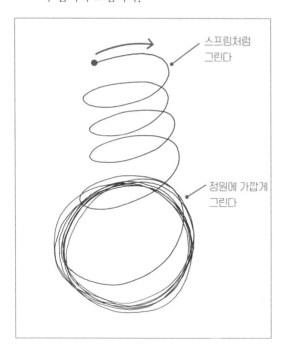

스프링처럼
그린다

정원에 가깝게
그린다

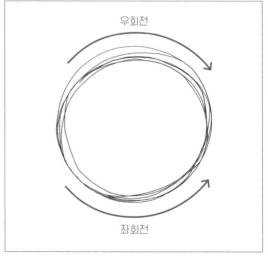

우회전

좌회전

🖐 **연습 요령**

큰 원, 작은 원, 타원을 많이 그리면 원하는 대로 원을 그릴 수 있게 됩니다.

● 삼각형 스트레칭을 한다

1 작은 삼각형의 정점에서 왼쪽 아래, 오른쪽 아래의 모서리를 그리고, 삼각형을 둘러싸듯이 점차 큰 삼각형을 그립니다.

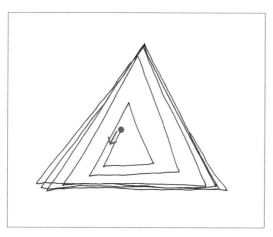

2 익숙해지면 우회전, 좌회전으로 삼각형을 덧그립니다. 각 변이 직선이 되도록 의식하면서 그립니다.

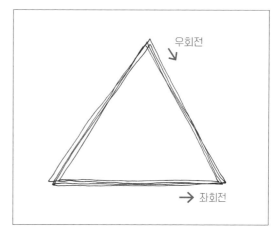

● 사각형 스트레칭을 한다

1 삼각형처럼 작은 사각형을 둘러싸듯이 그립니다.

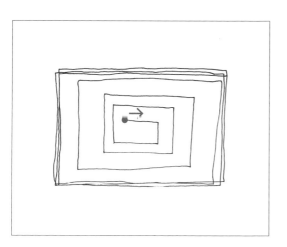

2 익숙해지면 우회전, 좌회전으로 삼각형을 덧그립니다. 각 변이 직선이 되도록 의식하면서 그립니다.

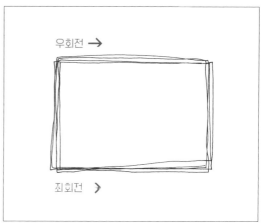

03

✏ Work

정원을 그려보자

원형을 한 획으로 바로 그릴 수 있으면 좋지만, 우선 보조선을 사용해 연습해 보세요.

◉ 가로 크기를 정한다

1 우선 보조선을 긋습니다. 좌우로 점을 그립니다. 이것이 직경입니다.

2 두 개의 점을 직선으로 잇습니다.

보조선(그림을 그리기 위한 골격)

◉ 세로 크기를 정한다

1 직선 중심에 점을 그립니다.

2 중심점에서 위아래로 수직의 보조선을 긋고, 반경의 길이에 점을 그립니다.

◉ 정점을 곡선으로 잇는다

1 네 개의 정점에 호를 그립니다.

2 호를 화살표 방향으로 조금씩 늘려서 각 호를 연결합니다.

완성 호를 덧그려서 형태를 다듬습니다.

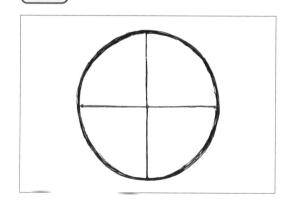

✎ 그려보자

가로로 긴 타원을 그릴 때는 가로 보조선을 길게, 세로로 긴 타원을 그릴 때는 세로 보조선을 길게 긋습니다.

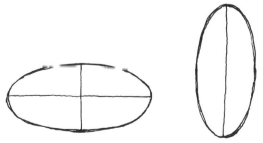

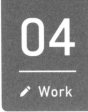

04

✏ Work

삼각형을 그려보자

T자를 뒤집은 보조선을 사용해 삼각형 그리는 법을 연습해 보세요.

❯ 삼각형을 그린다

1 가로 방향으로 직선을 그어서 밑변을 그립니다. 직선의 중심에서 위로 수직 보조선을 긋습니다.

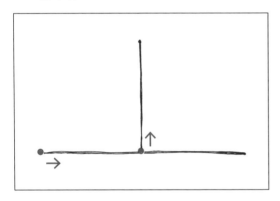

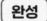 위쪽 정점에서 밑변의 좌우 끝으로 직선을 그립니다.

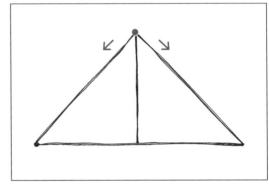

👆 **연습 요령**

수평 보조선을 밑변의 중심에서 그으면 이등변삼각형, 한쪽 가장자리에서 그으면 직삼각형을 그릴 수 있습니다.

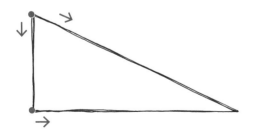

✏ **그려보자**

삼각형의 정점을 둥그스름하게 그리면 삼각주먹밥을 표현할 수 있습니다. 다만 원과 구별되도록 모서리를 의식하는 것이 중요합니다.

사각형을 그려보자

Work

사각형은 네 개의 꼭짓점을 연결하는 느낌으로 그리면 간단하게 그릴 수 있습니다.

● 좌변과 윗변을 그린다

1 수직 방향에 두 개의 점을 그립니다.

2 점을 직선으로 잇습니다.

3 A점의 오른쪽에 점을 그리고, 직선으로 잇습니다.

👆 연습 요령

긴 선은 구부러지기 쉬우니, 점에서 점으로 조금씩 점선을 그린 뒤에 직선을 덧그리면 쉽습니다. 또한 그리기 쉽도록 종이를 회전시켜도 좋습니다.

◎ 우변과 밑변을 그린다

1 B점에서 아래로 선을 긋습니다.

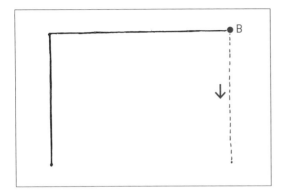

2 C점과 D점을 잇습니다.

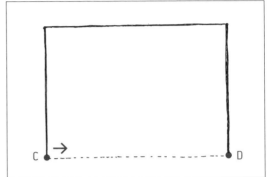

완성 사각형을 완성했습니다.

✏ 그려보자

익숙해지면 점을 그리지 않고 직선을 그어보세요. 또는 정사각형이나 마름모, 모서리가 둥그스름한 사각형에도 도전해 보세요.

○△□으로 그릴 수 있는 것

지금까지 연습한 단순한 도형으로 그릴 수 있는 사물을 소개합니다.

▶ 원으로 그릴 수 있는 것

수박 모자 자명종

▶ 삼각형으로 그릴 수 있는 것

피라미드 파티 모자 칵테일 잔

◉ 사각형으로 그릴 수 있는 것

빌딩

의자

노트북

◉ 조합해서 그릴 수 있는 것

풍경

어린이 메뉴

07
Study

자전거를 ○△□으로 바꿔 보자

자전거를 부분별로 단순한 도형으로 변환해 보세요.

● 자전거의 각 부분을 ○△□으로 변환할 수 있다

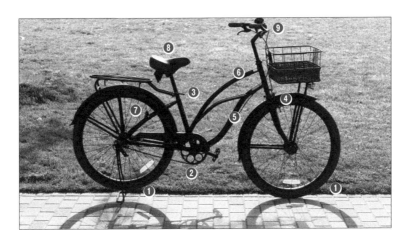

❶

타이어 두 개는 ○

❷

페달과 뒷바퀴를 잇는 크랭크는 ○

❸❹

크랭크와 안장을 연결하는 벨트와 앞바퀴와 핸들을 연결하는 자전거 조정간은 거의 평행. 가늘고 긴 ○이나 □으로 그릴 수 있다.

❺❻

안장 기둥과 자전거 조정간을 잇을 부분. ❻의 위치는 자전거에 따라서 다르고, 종류에 따라서는 한쪽이 없는 것도 있다. 이것도 가늘고 긴 ○이나 □으로 그릴 수 있다.

❼

뒷바퀴의 안장 기둥을 잇는 부분. 가늘고 긴 ○이나 □으로 그릴 수 있다.

❽

안장은 윗면이 평평하다. △으로 그릴 수 있다.

❾

핸들은 곧게 뻗은 것이나 구부러진 것이 있다. 가늘고 긴 ○이나 □으로 그릴 수 있다.

👆 연습 요령

우선 자전거를 관찰하고 옆에서 보면 어떤 형태인지, 정면이나 위에서 보면 어떤 형태일지 생각해 보세요.

043

자전거를 그려보자

✏ Work

앞 페이지에서 바꿔본 도형을 참고해서 실제로 자전거를 그려보세요.

❯ 타이어와 크랭크를 그린다

1 두 개의 타이어를 나란히 그립니다.

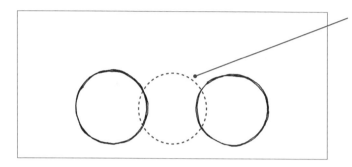

타이어의 간격은 약간 작은 원이
하나 들어갈 정도로 띄운다

2 타이어 간격의 절반 정도 크기의 원을 뒷바퀴에 가깝게
그립니다. 이것이 크랭크입니다.

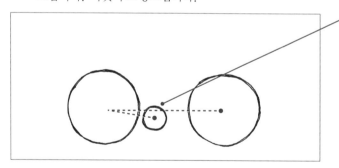

뒷바퀴와 앞바퀴를 잇는 직선보다도
약간 아래에 그린다

◎ 프레임을 그린다

1 안장 기둥을 크랭크 중심에서 뒷바퀴 쪽으로 기울여서
 그립니다.

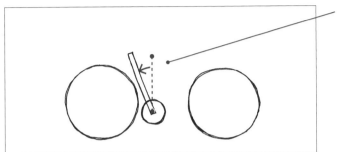

직선이 아니라 비스듬히 배치

2 조정간을 앞바퀴의 중심에서 안장 기둥과 평행이 되게
 그립니다.

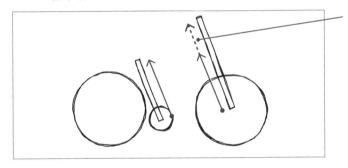

조정간은 안장 기둥보다 길게 그린다

3 조정간과 크랭크의 중심을 연결합니다.

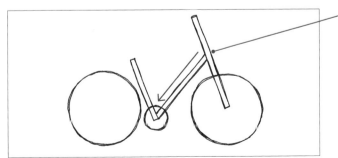

조정간의 중앙보다 약간 위로
연결한다

4 안장 기둥과 조정간을 연결합니다.

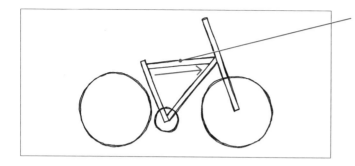

자전거의 종류에 따라서 길이와
각도가 다르다

5 뒷바퀴 중심과 안장 기둥을 연결합니다.

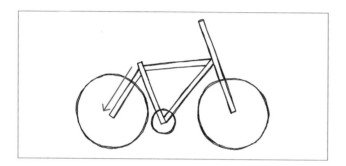

❷ 타이어와 크랭크를 그린다

1 안장 기둥의 위에 삼각형으로 안장을 그립니다.

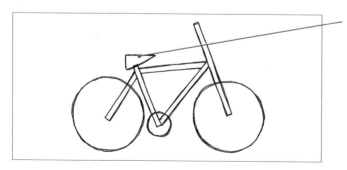

안장 윗면은 지면과 평행하게 그린다

완성 핸들을 그리면 완성입니다.

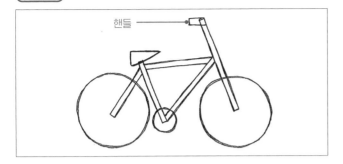

핸들

✏️ **그려보자**

바구니와 체인, 바큇살 등을 그려 넣으면 더 사실적인 자전거가 됩니다.

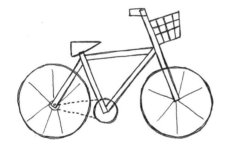

✏️ **그려보자**

자전거를 그렸다면 17페이지에서 소개한 꿀벌과 복잡한 집합체인 풍경 등을 단순한 도형으로 변환해서 그려보세요.

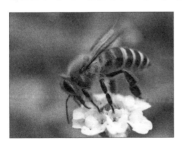

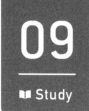

질감이 있는 그림을 그리자

제1장에서 배운 '의성어, 의태어'를 조합하면 그림에 질감을 더할 수 있습니다.

❯ 둥근 형태와 '푹신푹신'

솜사탕

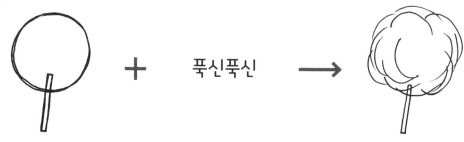

❯ 삼각형과 '꺼칠꺼칠'

나무

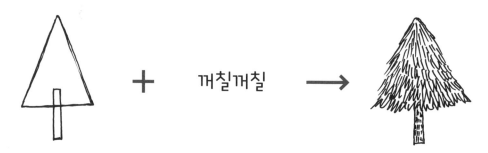

❯ 사각형과 '꾸깃꾸깃'

종이

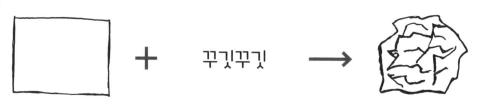

티셔츠를 그려보자

단순한 티셔츠를 그리고, 다양한 질감을 조합해 보세요.

❯ 단순한 티셔츠를 그린다

견본

1 몸통 부분을 사각형으로 그립니다.

🖊 그려보자

몸통 부분의 형태를 모서리가 둥그스름한 사각형을 바꾸면 부드러운 인상, 삼각형으로 바꾸면 여성스러운 형태가 됩니다.

완성 소매를 삼각형으로, 옷깃을 타원으로 그려 넣습니다.

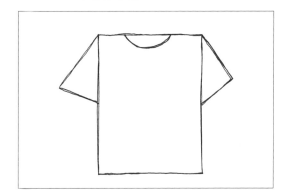

◎ 티셔츠에 질감을 그려 넣는다

앞 페이지의 티셔츠를 밑그림으로 자유롭게 질감을 더해 보세요.

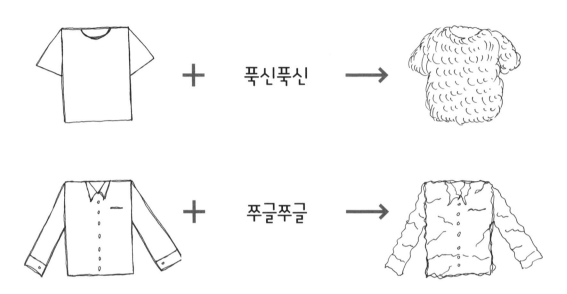

<div>🖍 그려보자</div>

티셔츠뿐 아니라 풍경 등 다양한 사물에 질감을 더해 표현의 폭을 넓히는
연습을 하세요.

11

Study

깊이를 의식하자

평면적인 도형을 사용해 깊이 있는 그림을 그릴 수 있습니다.

⊙ 깊이 있는 사물을 ○△□으로 변환할 수 있다

커피 컵을 비스듬히 위에서 관찰해 보세요. 그리는 것이 어려워 보일 겁니다.

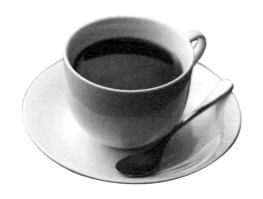

그러나 지금까지 배운 방법대로 단순한 도형으로 변환해 보면 어떨까요. 타원과 사각형으로 바꿔보면 그릴 수 있을 것만 같은 느낌이 들지 않습니까.

✎ **그려보자**

다양한 각도에서 보고 가장 깊이가 느껴지는 시점을 찾아보세요.

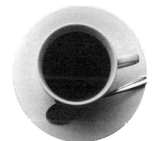

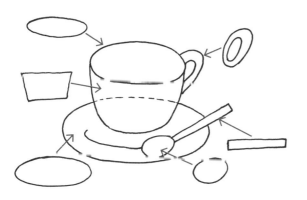

12
Work

케이크를 그려보자

비스듬히 위에서 본 시점에서 깊이가 느껴지는 조각 케이크를 그려보세요.

❷ 시점을 정한다

깊이가 느껴지는 각도

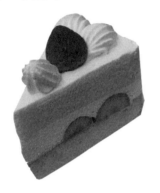

깊이가 느껴지지 않는 각도

❷ 케이크를 그린다

1 윗면을 그립니다.

점선처럼 윗면의 삼각형은 어떤 각도로 그려도 좋다

👆 연습 요령

바로 위에서 보면 거의 이등변삼각형입니다. 그 상태에서 깊이를 더하므로 앞쪽의 긴 변을 그린 뒤에, 조금 짧게 안쪽의 긴 변을 그리고, 끝으로 짧은 변으로 연결합니다.

2 옆면을 그립니다. 평행사변형이 되게 그립니다.

수직선이 케이크의 두께가 된다

👆 **연습 요령**

두 개의 수직선을 각각 같은 길이로 그리고, 끝에 밑변의 선을 긋습니다. 각각 평행이 되게 그립니다.

완성 완성 장식을 그려 넣으면 완성입니다.

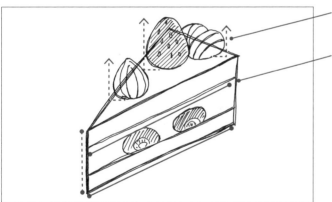

수직

평행

👆 **연습 요령**

위에 올린 장식은 수직을 의식하고, 층으로 이뤄진 부분은 밑변과 평행을 의식하고 그립니다.

✏️ **그려보자**

케이크 장식을 구분해서 그리면 종류를 바꿀 수 있습니다. 초콜릿 케이크와 과일 케이크 등 자유롭게 그려보세요.

[완성 이미지 공유]

상품과 장식의 완성 이미지 공유는 문자만으로 좀처럼 전달되기 어렵지만, 그림으로 그리면
빠르게 공유할 수 있습니다. 그림으로 그리면 모호한 점도 또렷해지므로, 더 세밀한 계획을
세울 수 있습니다.

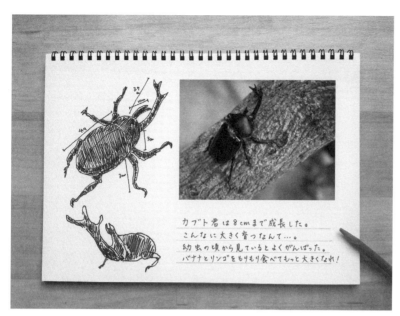

[관찰 일기]

사진만으로는 기록할 수 없는 것도 스케치로 남겨두면 언젠가 도움이 됩니다. 사진으로 찍을 수 없는 꿈 일기 등도 추천합니다.

[요리 아이디어 메모]

사전에 무엇을 어떻게 만들지 그림을 그리면서 메모하면 이미지가 명확해지며, 장보기나 준비 과정이 수월해집니다.

그림은 세계의 공통 언어

예를 들어, '빨간색'이라는 말을 듣고 하나의 이미지를 떠올려 보세요. 여럿이 함께 각자 머릿속 이미지를 그림으로 그려서 서로에게 보여주고, 말과 문자에서 연상되는 것들의 차이를 확인할 수 있습니다. 어떤 사람은 토마토, 또는 빨간 신호 등 다양한 그림을 그릴 것입니다.

'같은 목적임에도 대화로는 어쩐지 의견이 엇갈리는 경험'을 한 사람이 적지 않을 것입니다. 평소 의사소통에서는 대부분 말과 문자를 사용하지만, 말을 듣고 떠올리는 이미지는 사람마다 다릅니다. 사람은 생각하거나 이해할 때 머릿속에는 자신만의 이미지를 떠올립니다. 따라서 말이나 문자보다도 그림이 자기 생각을 바르게 전달할 수 있고, 상대방과의 인식 차이를 줄일 수 있습니다.

만약 1장의 칼럼에서 거론한 표식이나 안내판이 전부 문자 정보로 바뀐다면, 빠르게 바른 판단을 할 수 있을지 상상해 보세요. 특히 급한 상황에서는 자기 마음대로 착각하거나 잘못 읽을 수도 있습니다. 그림이기에 누구라도 바로 같은 내용을 인식할 수 있는 것입니다.
이처럼 그림은 말을 초월한 '공통 언어'라고 할 수 있습니다.

토마토 금붕어 수박 신호등 소방차

▲ '빨간색'이라는 단어에서 떠오르는 이미지는 다양하다.

제 **3** 장

인물을 그리자

인체를 균형 있게 그리는 것은 무척 힘들다고 생각하는 사람이 많을지도 모릅니다. 그러나 사물을 그리는 것과 마찬가지로 포인트를 알면 균형 있게 그릴 수 있습니다. 3장에서는 눈과 코, 입의 형태는 간단한 기호로 표현하는 방법을 살펴봅니다.

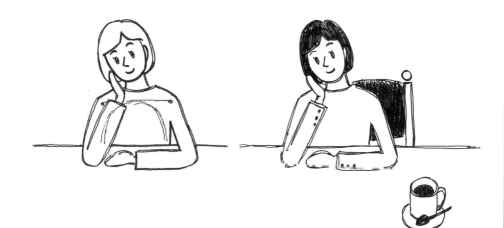

01
얼굴의 형태를 골격으로 파악하자

Study

얼굴 형태를 파악하려면 두개골의 구조를 의식하면 좋습니다.

◉ 머리와 턱으로 이뤄져 있다

어린아이 어른

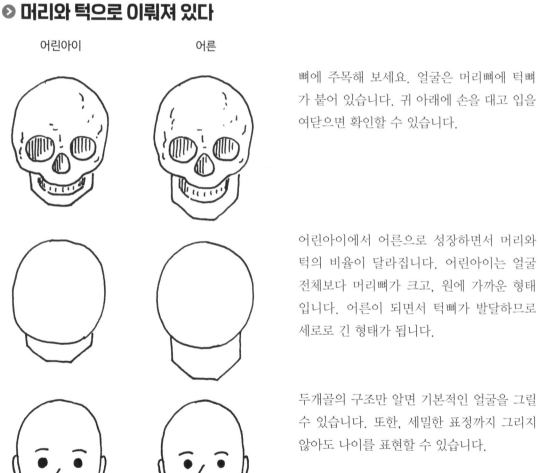

뼈에 주목해 보세요. 얼굴은 머리뼈에 턱뼈가 붙어 있습니다. 귀 아래에 손을 대고 입을 여닫으면 확인할 수 있습니다.

어린아이에서 어른으로 성장하면서 머리와 턱의 비율이 달라집니다. 어린아이는 얼굴 전체보다 머리뼈가 크고, 원에 가까운 형태입니다. 어른이 되면서 턱뼈가 발달하므로 세로로 긴 형태가 됩니다.

두개골의 구조만 알면 기본적인 얼굴을 그릴 수 있습니다. 또한, 세밀한 표정까지 그리지 않아도 나이를 표현할 수 있습니다.

◉ 얼굴의 비율을 알자

머리와 턱뼈의 형태를 알면 눈코입의 위치와 비율을 파악하기 쉽습니다.

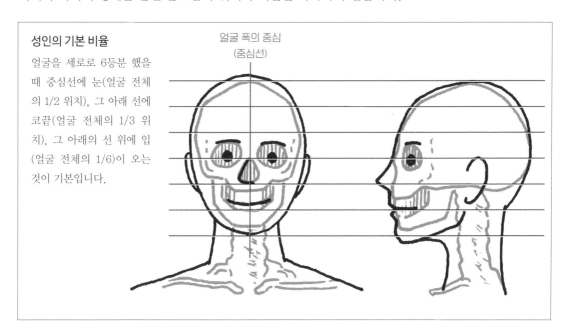

성인의 기본 비율

얼굴을 세로로 6등분 했을 때 중심선에 눈(얼굴 전체의 1/2 위치), 그 아래 선에 코끝(얼굴 전체의 1/3 위치), 그 아래의 선 위에 입(얼굴 전체의 1/6)이 오는 것이 기본입니다.

얼굴 폭의 중심
(중심선)

◉ 다양한 비율

비율을 조금만 조절해도 얼굴의 인상이 바뀝니다.

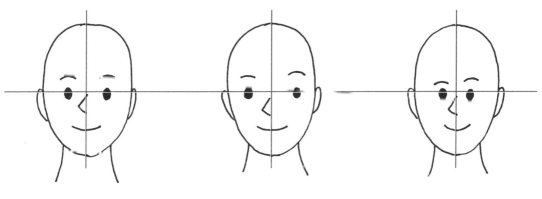

▲ 성인의 기본 비율 ▲ 눈과 눈썹이 중심에서 멀다. ▲ 눈과 눈썹이 중심에 가깝다.

02

✏ Work

얼굴을 그리자

인체 비율을 기준으로 단순한 얼굴을 그려보세요.

❯ 얼굴을 그리자

1 윤곽의 형태를 그립니다.

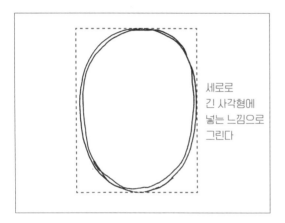

세로로
긴 사각형에
넣는 느낌으로
그린다

2 눈을 그립니다. 단순한 검은 원으로 표현합니다.

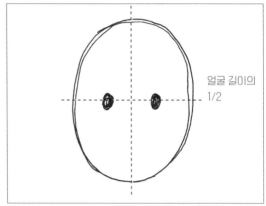

얼굴 길이의
1/2

3 코를 그립니다. 변을 하나 뺀 단순한 삼각형으로 표현합니다.

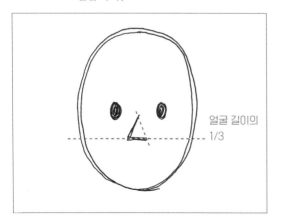

얼굴 길이의
1/3

4 입을 그립니다. 단순한 가로선으로 표현합니다.

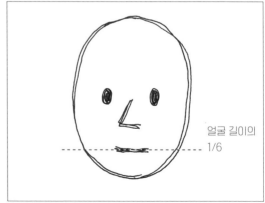

얼굴 길이의
1/6

5 귀와 목을 그립니다. 귀는 눈에서 코 아래까지의 간격이 크기의 기준입니다.

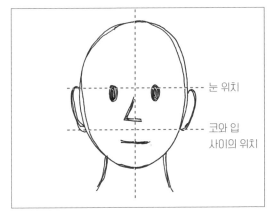

눈 위치

코와 입 사이의 위치

6 눈썹과 머리카락을 그립니다. 머리카락은 이 예를 참고해 자유롭게 그려보세요.

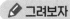 **그려보자**

다양한 머리 모양을 그려보세요.

쇼트 보브 롱 짧게 꼬불꼬불 단정

연습 요령

25페이지를 참고해 의성어, 의태어의 이미지와 조합하면 머리카락 표현의 폭이 넓어집니다.

꼬불꼬불

구불구불

오른쪽에서 왼쪽으로

왼쪽에서 오른쪽으로

03

Study

사람의 형태를 골격으로 파악하자

사람다운 형태와 움직임은 뼈와 관절을 의식하고 그리면 표현할 수 있습니다.

❯ 뼈와 관절로 파악한다

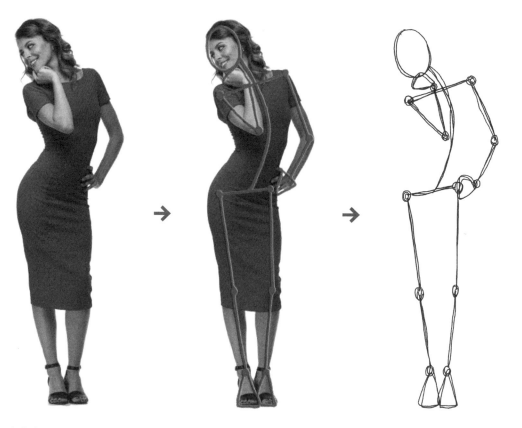

표정이나 옷의 주름 등, 많은 정보가 동시에 보이므로, 어디부터 그려야 좋을지 알 수 없습니다.

우선은 뼈와 관절에 주목하세요. 특히 척추의 움직임이나 어깨, 허리의 기울기를 잘 관찰합니다.

골격으로 파악하면 세밀한 정보를 더해도 비율과 밸런스가 무너지는 일은 없습니다.

◉ 인체 비율을 알자

인체 골격의 비율(인체 비율)을 알면 모델을 보지 않고도 자연스러운 밸런스로 인체를 그릴 수 있습니다.

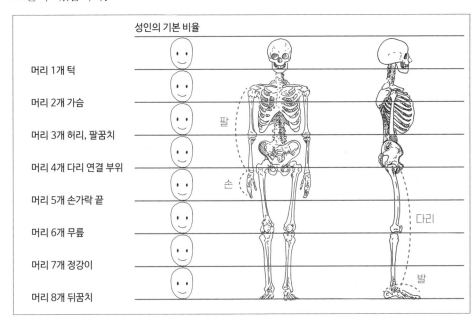

성인의 기본 비율

머리 1개 턱

머리 2개 가슴

머리 3개 허리, 팔꿈치

머리 4개 다리 연결 부위

머리 5개 손가락 끝

머리 6개 무릎

머리 7개 정강이

머리 8개 뒤꿈치

팔

손

다리

발

인체 비율은 각 부분의 상호관계나 전체의 길이 관계를 뜻합니다.

제

3

장

인물을 그리자

👆 연습 요령

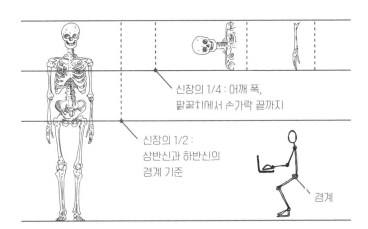

신장의 1/4 : 어깨 폭, 팔꿈치에서 손가락 끝까지

신장의 1/2 : 상반신과 하반신의 경계 기준

경계

양팔을 옆으로 손가락 끝까지 곧게 뻗으면, 거의 전신과 비슷한 길이가 됩니다.

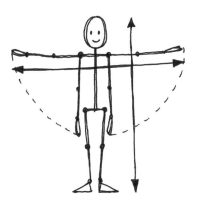

04

✏ Work

사람의 형태를 그리자

인체 비율을 참고해 가장 기본적인 관절만으로 인체의 형태를 그려보세요.

◉ 머리와 척추를 그린다

1 머리를 그립니다.

2 척추를 그립니다. 아래쪽으로 곧게 선을 그립니다.

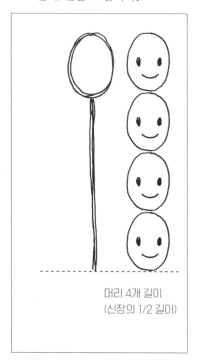

머리 4개 길이
(신장의 1/2 길이)

👆 **연습 요령**

머리는 원이 아닙니다. 거꾸로 세운 계란이나 숫자 0에 가깝게 그립니다.

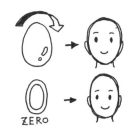

ZERO

👆 **연습 요령**

상반신과 하반신은 거의 1:1 입니다. 이 비율이 무너지면 균형도 무너집니다.

짧은 다리…

◉ 어깨와 허리를 그린다

3 어깨와 허리를 그립니다. 각각 평행선을 긋습니다.

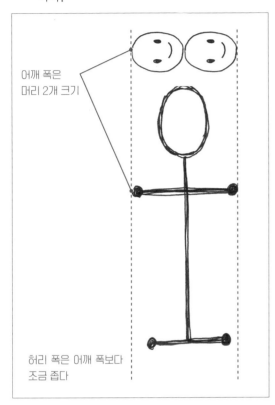

어깨 폭은
머리 2개 크기

허리 폭은 어깨 폭보다
조금 좁다

☞ 연습 요령

어깨를 올리거나 내리면 쇄골의 중심 위치가 변합니다.
실제로 확인해 보세요.

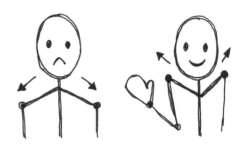

✎ 그려보자

어깨와 허리의 비율을 조절하면 다양한 체형을 그릴 수
있습니다.

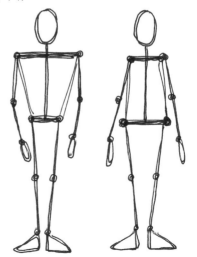

● 다리와 팔을 그린다

1 허리 양쪽 끝에서 아래로 다리를 그립니다.

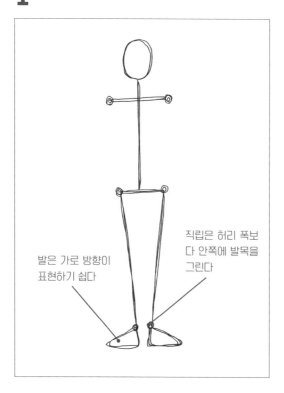

발은 가로 방향이 표현하기 쉽다

직립은 허리 폭보다 안쪽에 발목을 그린다

2 팔과 손을 그립니다.

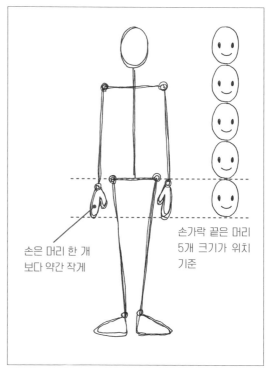

손은 머리 한 개보다 약간 작게

손가락 끝은 머리 5개 크기가 위치 기준

👆 연습 요령

손과 발은 간단한 형태로 변환해 보세요.

완성 팔꿈치와 무릎 관절을 그리면 완성입니다.

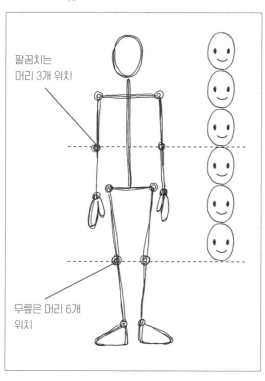

팔꿈치는
머리 3개 위치

무릎은 머리 6개
위치

연습 요령

상완과 전완, 허벅지와 정강이는 각각 거의 비슷한
길이입니다.

진짜네~

무릎을 꿇고 앉으면...

그려보자

신장과 등신을 바꾸면 다양한
연령의 사람을 그릴 수 있습
니다.

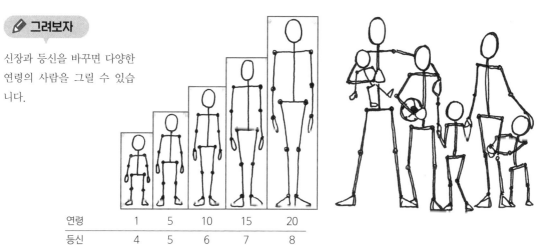

연령	1	5	10	15	20
등신	4	5	6	7	8

사람의 움직임과 감정을 표현하자

기쁨이나 슬픔 같은 감정을 관절의 움직임을 파악해서 그려보세요.

◉ 골격을 파악하는 방법

아래의 사진을 예로 옷을 입은 사람의 골격을 파악하는 방법을 소개합니다.

머리부터 발까지 선을 그어 신장을 측정합니다.

선의 절반 위치에 허리가 있습니다.

관절의 위치 관계를 확인합니다.

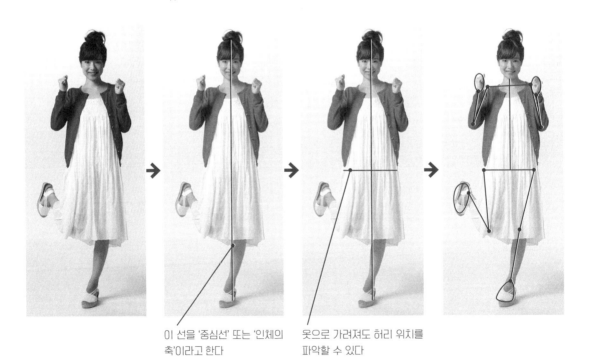

이 선을 '중심선' 또는 '인체의 축'이라고 한다

옷으로 가려져도 허리 위치를 파악할 수 있다

❍ 기쁨을 그린다

1 64~65페이지를 참고해 허리, 척추, 어깨, 허리를 그립니다.

2 팔과 다리를 그립니다.

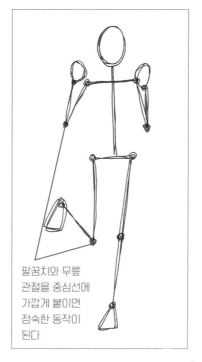

팔꿈치와 무릎 관절을 중심선에 가깝게 붙이면 정숙한 동작이 된다

👆 **연습 요령**

게 다리처럼 관절을 중심선에서 떨어뜨리면 활발한 동작이 됩니다.

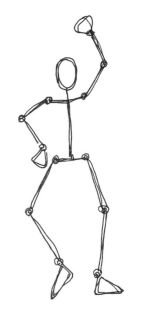

✏️ **그려보자**

인체의 움직임으로 다양한 감정을 표현해 보세요.

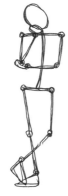

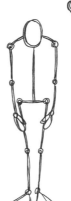

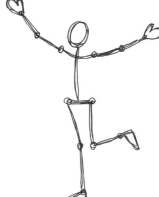

제 **3** 장

인물을 그리자

06

✏ Work

사람을 반측면으로 그리자

단순한 골격뿐인 사람이라도 깊이 있는 표현이 가능합니다.

◉ 사람을 반측면으로 그린다

1 머리와 머리에서 곧게 아래로 척추를 그립니다.

2 어깨와 허리를 비스듬히 그립니다.

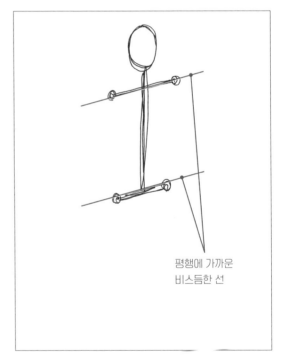

평행에 가까운
비스듬한 선

3 팔과 다리를 그립니다. 손목과 발목의 위치를
허리와 평행하게 잡습니다.

4 팔꿈치와 무릎 관절을 그립니다.

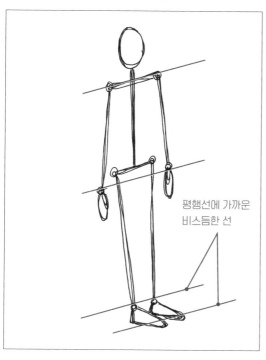

평행선에 가까운
비스듬한 선

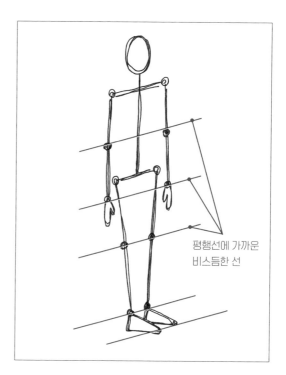

평행선에 가까운
비스듬한 선

제
3
장

인물을 그리자

🖊 **그려보자**

다양한 움직임을 그려보세요.

☝ **연습 요령**

척추는 작은 뼈가 이어져 있어서 두꺼운
호스처럼 움직입니다.

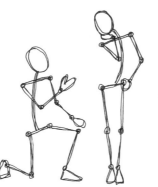

→

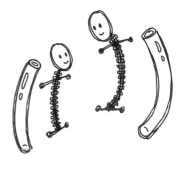

07
■ Study

인체의 형태를 파악하자

인체의 형태를, 더 실제 형태에 가깝게 표현하는 방법을 설명합니다.

● 인체의 형태를 파악한다

인체의 특징을 이해하고, 단순한 형태로 변환해 보세요.

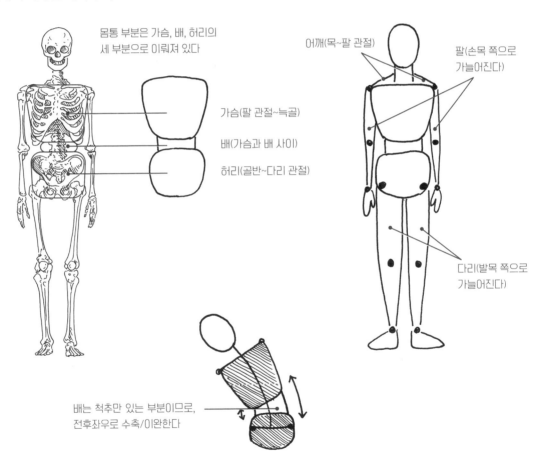

몸통 부분은 가슴, 배, 허리의
세 부분으로 이뤄져 있다

가슴(팔 관절~늑골)

배(가슴과 배 사이)

허리(골반~다리 관절)

어깨(목~팔 관절)

팔(손목 쪽으로
가늘어진다)

다리(발목 쪽으로
가늘어진다)

배는 척추만 있는 부분이므로,
전후좌우로 수축/이완한다

◉ 복장의 형태를 파악한다

복장을 단순한 형태로 변환해 보세요.

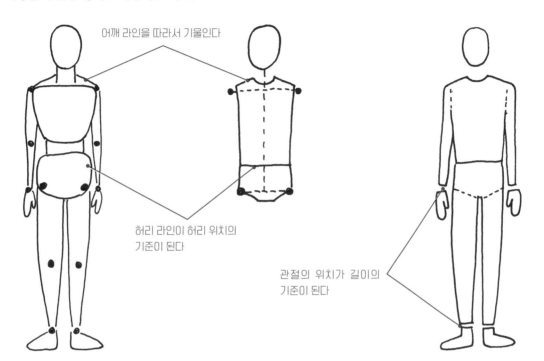

어깨 라인을 따라서 기울인다

허리 라인이 허리 위치의 기준이 된다

관절의 위치가 길이의 기준이 된다

☝ 연습 요령

복장의 특징을 나타내는 부분을 찾아보세요(49 페이지 참조).

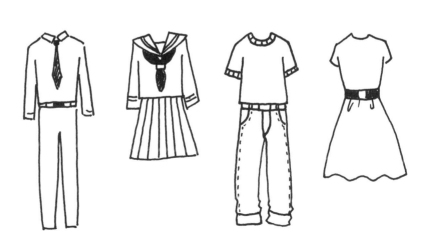

08

✏️ **Work**

인체를 그리자

골격 위에 인체의 윤곽을 올리면 간단히 그릴 수 있습니다.

◉ 서 있는 사람을 그린다

1 64~67페이지를 참고해 골격과 관절을 그립니다.

2 ❶ 가슴을 어깨 폭에서 팔꿈치까지 뒤집은 마름모, ❷ 허리를 팔꿈치 아래에서 손까지 타원(위가 납작한 원), ❸ 배를 가슴과 허리를 연결하는 사각형으로 그립니다.

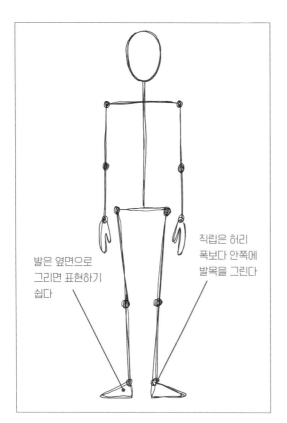

발은 옆면으로 그리면 표현하기 쉽다

직립은 허리 폭보다 안쪽에 발목을 그린다

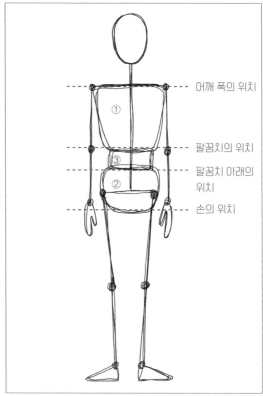

어깨 폭의 위치

팔꿈치의 위치

팔꿈치 아래의 위치

손의 위치

3 목을 그립니다. 턱의 폭을 기준으로 얼굴에서 쇄골 부근으로 수직선을 긋습니다. 수직선의 중심에서 어깨 관절까지 비스듬히 선을 긋습니다.

4 팔은 어깨 관절부터 손목까지, 겨드랑이에서 손목까지를 연결하듯이 그립니다. 도중에 팔꿈치 부근에서 완만한 곡선을 그리면 좋습니다.

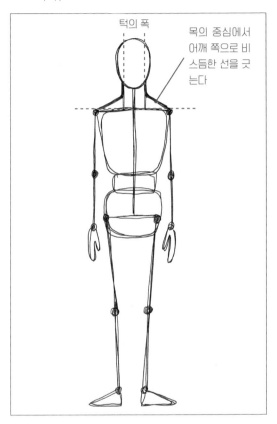

턱의 폭

목의 중심에서 어깨 쪽으로 비스듬한 선을 긋는다

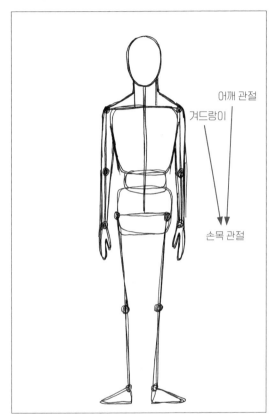

어깨 관절

겨드랑이

손목 관절

👆 **연습 요령**

팔꿈지 관설에서 내ㅛ핍세 구부리면 좋습니다.

완성

허리 관절부터 발목까지, 허리의 중심에서 발목까지 이어서 다리를 그립니다. 마지막에 전신의 윤곽선을 덧그리듯이 전체의 선과 형태를 다듬으면 완성입니다.

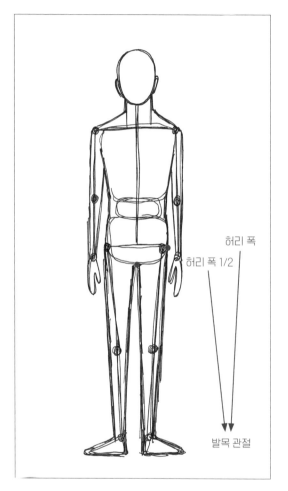

허리 폭

허리 폭 1/2

발목 관절

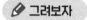

그려보자

윤곽선 이외의 선은 지우고, 얼굴을 그려보세요.

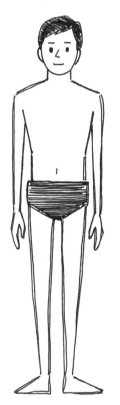

◎ 앉은 사람을 그린다

1 67~71페이지를 참고해 골격과 관절을 그립니다.

2 어깨의 선과 평행하도록 가슴, 배, 허리를 그립니다.

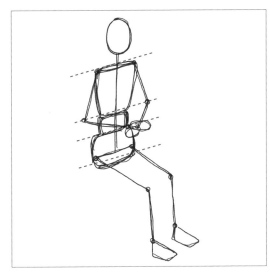

3 75페이지의 3과 마찬가지로 목과 어깨를 그립니다.

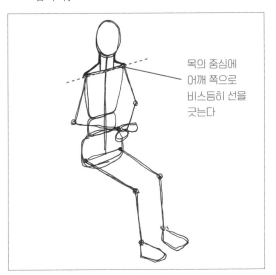

목의 중심에 어깨 쪽으로 비스듬히 선을 긋는다

✏ 그려보자

2처럼 어깨의 선과 평행하게 선을 그으면 반측면 의자와 책상도 그릴 수 있습니다.

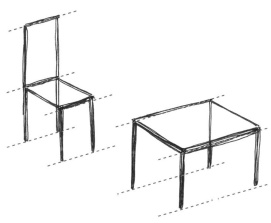

4 어깨 관절부터 손목까지와 겨드랑이에서 손목까지, 골격을 따라서 선을 긋고, 어깨와 손을 이어서 팔을 그립니다.

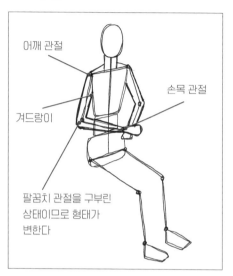

어깨 관절

손목 관절

겨드랑이

팔꿈치 관절을 구부린 상태이므로 형태가 변한다

5 허리 관절부터 바깥쪽, 아래쪽으로 호를 그리고, 무릎 관절까지 선을 긋습니다. 이어서 무릎 안쪽에서 발목까지 선을 긋습니다. 다리 안쪽의 선도 골격을 따라서 발목까지 잇습니다.

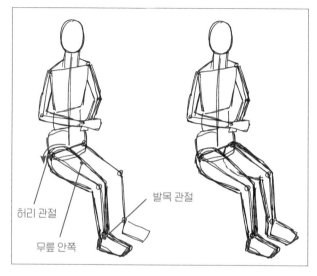

발목 관절

허리 관절

무릎 안쪽

완성 마지막에 전신의 윤곽선을 덧그리고 전신의 선, 형태를 다듬으면 완성입니다.

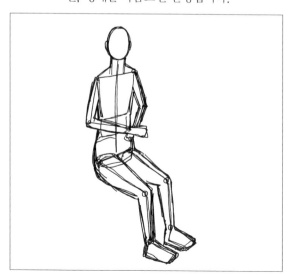

✏️ **그려보자**

옆에서 본 포즈를 한 번 그려보세요.

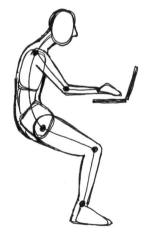

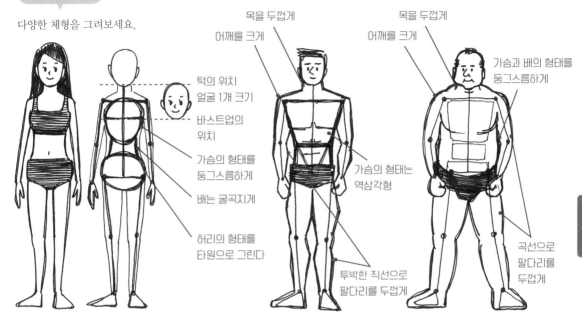

✏️ 그려보자

다양한 체형을 그려보세요.

목을 두껍게

어깨를 크게

목을 두껍게

어깨를 크게

턱의 위치
얼굴 1개 크기

바스트업의
위치

가슴의 형태를
둥그스름하게

배는 굴곡지게

허리의 형태를
타원으로 그린다

가슴의 형태는
역삼각형

투박한 직선으로
팔다리를 두껍게

가슴과 배의 형태를
둥그스름하게

곡선으로
팔다리를
두껍게

✏️ 그려보자

69페이지를 참고하면서 다양한 포즈를
그려보세요.

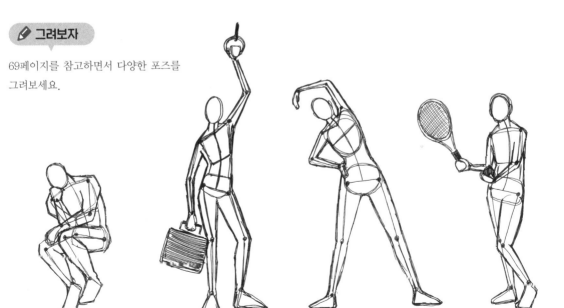

제
3
장

인물을 그리자

09

✏ Work

옷을 입은 사람을 그리자

인체의 형태 위에 덧그리듯이 옷을 그려보세요.

--

◉ 티셔츠와 긴바지를 입힌다

1 74~76페이지를 참고해 인체의 형태를 그립니다.

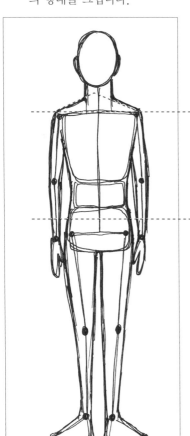

74~76페이지를 참고해

☝ **연습 요령**

옷걸이를 그리면 간단하게 인체의 형태를 그릴 수 있습니다.

어깨 폭과 어깨의 형태

허리 폭의 형태

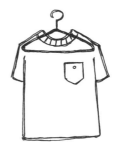

✏ **그려보자**

옷걸이 위에 덧그리듯이 옷을 그려보세요.

2 어깨의 비스듬한 선을 덧그립니다.

3 목과 어깨의 경계를 곡선으로 연결해, 옷깃 부분을 그립니다.

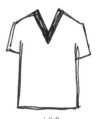

옷깃의 형태에 따라서 디자인도 달라집니다.

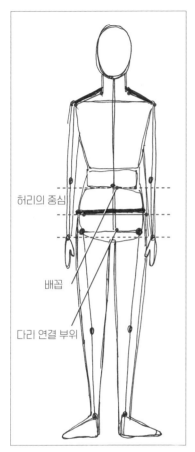

허리의 중심

배꼽

다리 연결 부위

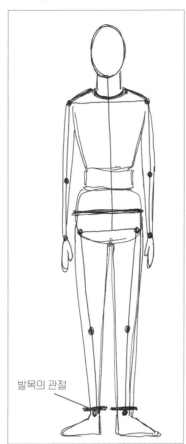

발목의 관절

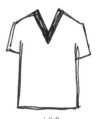

V넥

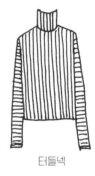

터틀넥

허리의 중심 부근에 바지의 허리 부분을 가로선으로 그립니다.

발목의 위치에 밑단 부분을 그립니다.

허리 부분의 위치에 따라서 디자인도 달라집니다.

다리 연결 부위에 가까운 청바지

배꼽에 가까운 슬랙스

제 **3** 장

인물을 그리자

4 어깨와 겨드랑이부터 어깨와 팔꿈치 사이까지 아래쪽으로 비스듬히 직선으로 소매를 그립니다.

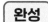 겨드랑이에서 허리까지 선을 긋고, 옷의 형태를 그립니다.

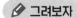

상세한 정보를 더해 옷을 디자인하세요.

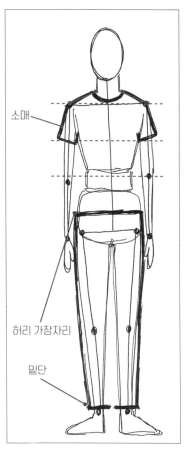

소매

허리 가장자리

밑단

허리 가장자리에서 밑단까지 선으로 잇습니다.

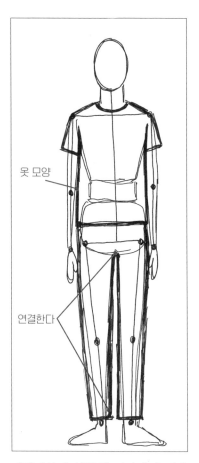

옷 모양

연결한다

가랑이부터 안쪽의 밑단까지 선을 잇습니다.

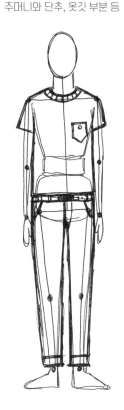

주머니와 단추, 옷깃 부분 등

주머니나 벨트, 지퍼나 밑단 접힘

✏️ 그려보자

옷을 입혀보세요.

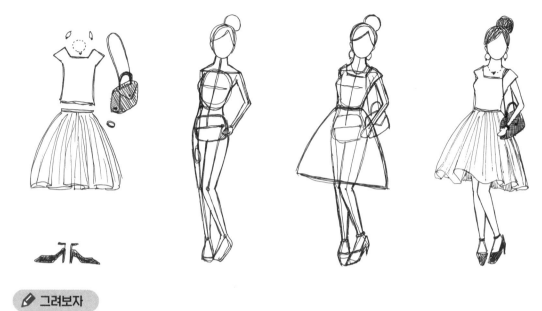

✏️ 그려보자

다양한 옷을 입은 사람을 그려보세요.

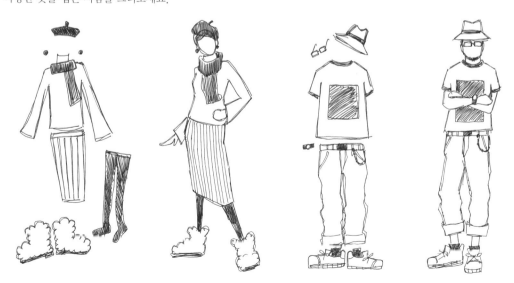

인물의 특징을 파악하자

인물의 특징을 파악하고 그리면, '캐릭터'를 표현할 수 있습니다.

● 몸에 착용하는 것으로 파악한다

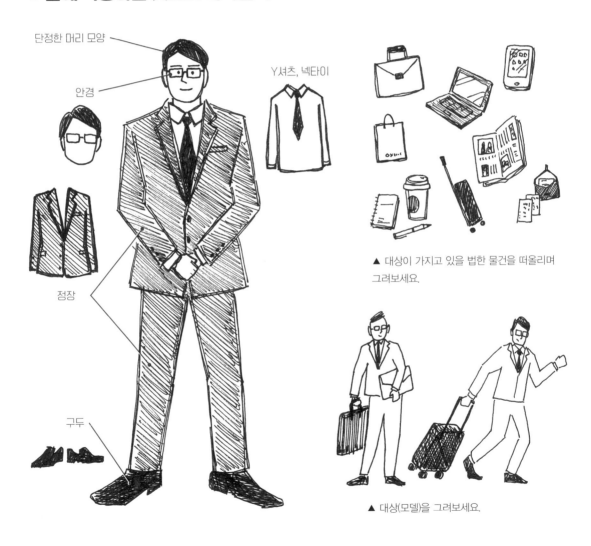

단정한 머리 모양

안경

Y셔츠, 넥타이

정장

구두

▲ 대상이 가지고 있을 법한 물건을 떠올리며 그려보세요.

▲ 대상(모델)을 그려보세요.

사물과 사람을 조합한다

2장과 3장에서 배운 내용을 활용해 평면적인 그림으로 캐릭터를 표현해 보세요.

✏️ 그려보자

몸에 착용한 물건부터 캐릭터의 직업이나 취미를 상상하면서 그려보세요.

인물과 사물을 조합해서 그리자

움직임이 있는 인물과 사물을 조합해 캐릭터를 표현해 보세요.

● 인물과 사물로 구성한다

아래의 예처럼 의자에 앉아서 커피를 마시면서 생각을 하는 여성을
그려보세요. 움직임과 사물은 다음과 같습니다.

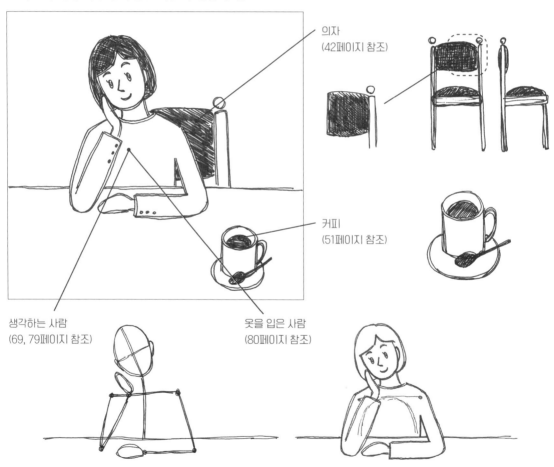

의자
(42페이지 참조)

커피
(51페이지 참조)

생각하는 사람
(69, 79페이지 참조)

옷을 입은 사람
(80페이지 참조)

1 테이블의 선을 곧게 긋습니다. 그 위에 생각하는 사람의 골격을 그립니다.

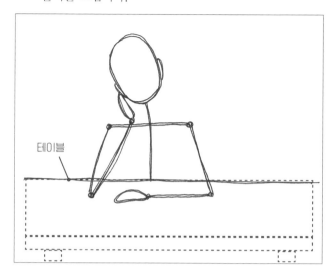

테이블

2 얼굴과 옷을 입은 사람을 그립니다.

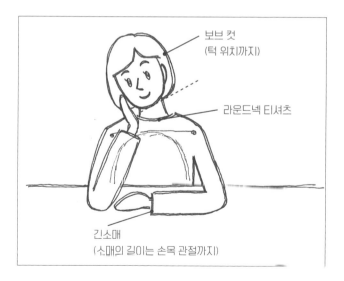

보브 컷
(턱 위치까지)

라운드넥 티셔츠

긴소매
(소매의 길이는 손목 관절까지)

👆 **연습 요령**

테이블과 인물이 겹친 상태입니다. 먼저 테이블의 선을 그리고, 테이블에 가려진 부분의 형태를 생각하면서 인물을 그리면 좋습니다.

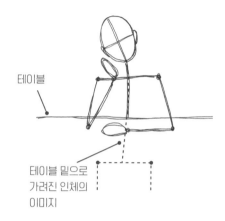

테이블

테이블 밑으로 가려진 인체의 이미지

✏️ **그려보자**

다른 머리 모양이나 복장을 그려보세요.

3 51페이지를 참고해 커피 컵을 그립니다.

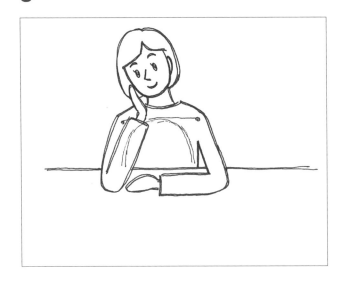

내용물이 보이도록 비스듬히 본 컵의 형태를 그려보세요.

커피가 있는 것을 표현하려고 내용물을 검게 칠했습니다.

반대로 컵을 검게 칠하면 하얀 액체 (우유 등)가 됩니다.

완성 의자를 그리고, 머리카락과 등받이를 칠합니다.

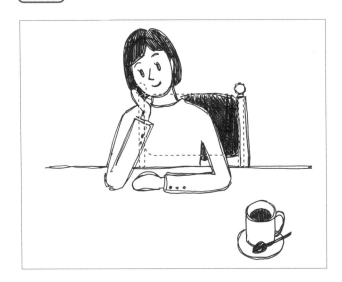

✏️ 그려보자

다른 설정으로 그려보세요.

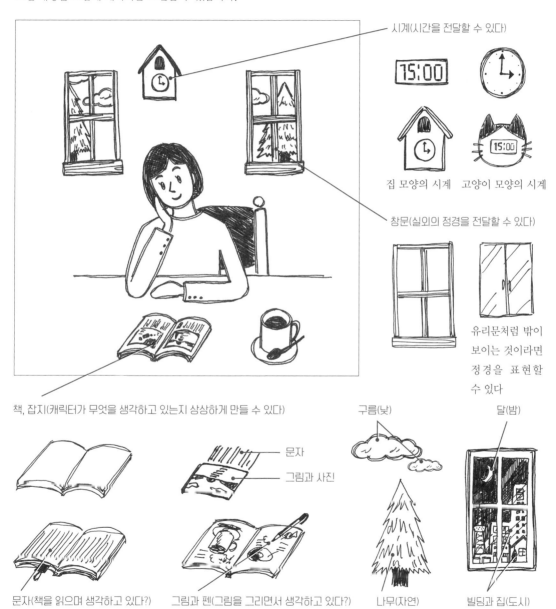

✏️ 그려보자

그릴 대상을 조합해 캐릭터를 표현할 수 있습니다.

시계(시간을 전달할 수 있다)

집 모양의 시계 고양이 모양의 시계

창문(실외의 정경을 전달할 수 있다)

유리문처럼 밖이 보이는 것이라면 정경을 표현할 수 있다

책, 잡지(캐릭터가 무엇을 생각하고 있는지 상상하게 만들 수 있다)

문자

그림과 사진

구름(낮)

달(밤)

문자(책을 읽으며 생각하고 있다?)

그림과 펜(그림을 그리면서 생각하고 있다?)

나무(자연)

빌딩과 집(도시)

089

[비주얼 리포트]

문자뿐인 제안보다도 정보량이 많은 비주얼 리포트 쪽이 효과적으로 이미지를
전달할 수 있습니다.

[비주얼 브레인스토밍]

브레인스토밍도 그림으로 그려서 공유하면 몇 배나 이해하기 쉽고, 공유 속도도 높아지므로 회의
시간을 단축하는 데 도움이 됩니다

고대 벽화와 그림에서 배우는 평면적인 그림의 기법

고대부터 그림을 그리는 일은 일상적으로 이루어졌습니다. 예를 들어, 기원전 3000년 전의 고대 이집트 문명에서는 전달 수단, 기록 수단으로 그림을 이용했습니다. 그림 속의 식물 등은 현대의 학자들이 보고 납득할 정도로 정확하며, 자료 관점에서도 무척 가치가 높습니다.

고대 이집트의 벽화는 평면적인 그림임에도 불구하고 신기하게도 박력이 있습니다. 그런 표현 방법에 주목해 보세요. 예를 들어, 고대 이집트 그림에서는 신분이 높은 사람일수록 크게 그렸습니다. 따라서 투시도법으로 앞에 있을수록 크게, 안쪽으로 갈수록 작게 그리는 서양화와 달리, 안쪽에 있어도 신분이 높다면 앞쪽에 있는 사람보다 크게 그린 것입니다. 그렇지만 겹쳐서 그렸으므로 깊이가 느껴집니다.

평면적이지만 깊이가 느껴지는 그림에는 일본의 그림 두루마리도 있습니다. 일본의 미술은 서양화와 다른 원근법인 '후키누케야타이(吹抜け屋台)'(공중에서 비스듬한 시점으로 지붕과 천정을 무시하고 실내를 그린 것이나), '공기원근법'(수묵화에서 볼 수 있는 농담으로 깊이를 표현)처럼 평면적인 그림 기법을 발전시켜 왔습니다.

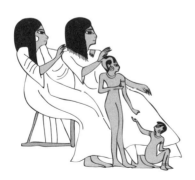

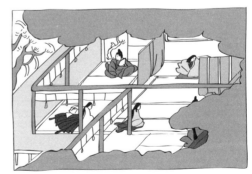

제 **4** 장

입체적인 그림을 그리자

주변의 물건은 대부분 입체입니다. 얼핏 복잡해 보이는 것도 직방체나 원기둥, 구체 같은 기본 도형을 조합한 것으로 생각하면 간단히 그릴 수 있습니다.

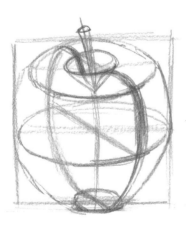
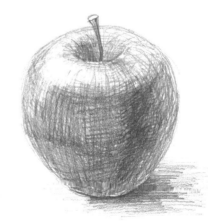

01
사물을 입체적으로 파악하자

Study

사물을 입체적인 도형으로 변환하기 위한 기초 지식을 살펴보겠습니다.

◉ 우리 주변의 사물을 관찰한다

사물을 입체적으로 그릴 때도 평면적인 그림과 마찬가지로 기본적인 도형으로 변환하면 형태를 파악하기 쉽습니다. 현실의 사물을 구성하는 입체적인 기본 도형을 '베이직 셰이프'라고도 부릅니다.

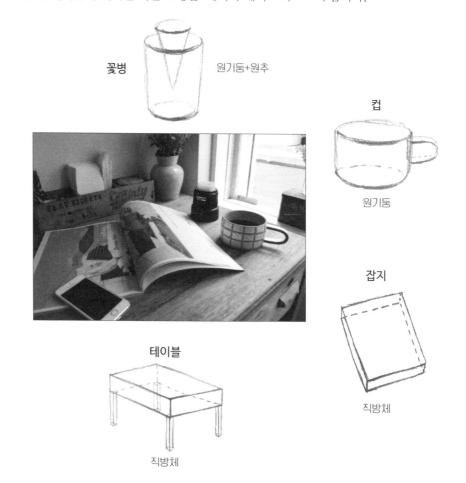

꽃병 원기둥+원추

컵
원기둥

종이냅킨
직방체

잡지
직방체

스마트폰
직방체

테이블
직방체

● 기본 도형으로 변환한다

기본 도형을 그릴 수 있으면 조합해서 다양한 사물을 그릴 수 있습니다.

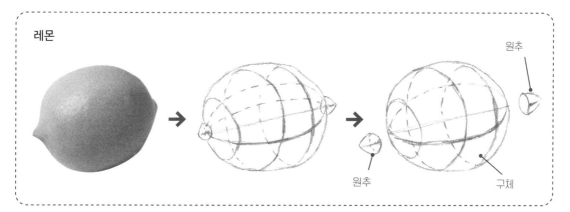

레몬

원추

원추

구체

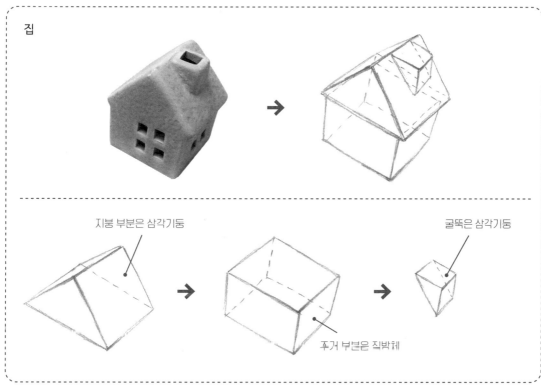

집

지붕 부분은 삼각기둥

굴뚝은 삼각기둥

주거 부분은 직박체

02

📖 Study

명암을 이해하자

입체적인 그림을 그리는 데 빼놓을 수 없는 명암에 대해서 살펴보겠습니다.

◉ 흰색과 검은색의 특징을 이해한다

데생에서는 흰색에서 검은색의 계조를 구분할 수 있으면 명암과 음영만으로 원근감도 표현할 수 있습니다. 우선 흰색과 검은색의 특징을 확인해 보세요.

| 흰색 | 밝다
가볍다
멀게 느껴진다
임팩트가 약하다 등 | 검은색 | 어둡다
무겁다
가깝게 느껴진다
임팩트가 강하다 등 |

흰색 티셔츠 차림

부드러운 구름

가벼워 보인다

어두운 정장

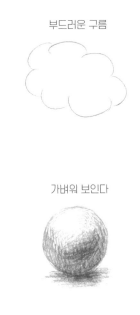

비구름

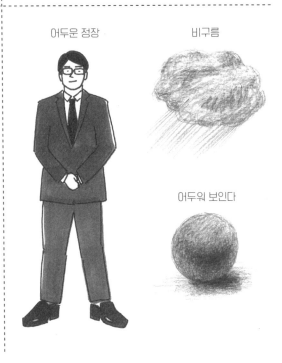

어두워 보인다

◎ 명암이란?

흰색에서 검은색까지의 계조는 한 자루의 연필로 자유롭게 표현할 필요가 있습니다. 이 계조를 '명암'이라고 합니다. 그림에 명암을 더하면 원근감과 밝고 어두운 그림의 분위기를 표현할 수 있습니다.

◎ 연필을 사용한 명암

연필이나 물감 등 그림에 사용하는 재료에 따라서 명암 표현 방법이 달라집니다. 예를 들면 연필은 칠하는 힘 조절과 덧칠하는 횟수로 명암을 표현합니다. 물감은 흰색 물감부터 조금씩 검은색을 섞는 양을 늘려가는 식입니다.
가장 흔한 재료인 연필로 작성한 명암을 소개합니다. 흰색에서 검은색까지의 계조를 %로 표시합니다.

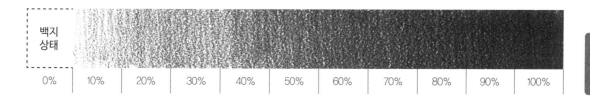

백지 상태										
0%	10%	20%	30%	40%	50%	60%	70%	80%	90%	100%

◎ 연필 쥐는 법

세부를 그릴 때와 명암을 그릴 때의 연필 쥐는 법이 다릅니다.

3점파지

▲ 글자를 쓸 때의 쥐는 법. 안정감이 있고 선을 긋기 쉽다. 세부를 그릴 때에 사용한다.

프리핸드

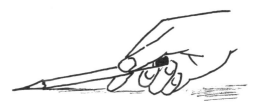

▲ 손목은 자유롭게 움직일 수 있어 넓은 면을 칠하기 쉽다. 손목을 움직이기 쉽도록 조절한다.

03

명암을 만들어보자

데생을 그릴 때 사용하는 명암을 연필로 만들어 보세요.

◉ 연필을 준비한다

데생에서는 연필심의 '배' 부분을 사용해 명암을 만들므로, 심의 길이가 1cm 정도 되도록 깎는 것이 가장 좋습니다. 농도는 2B를 추천합니다.

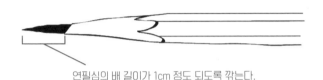

연필심의 배 길이가 1cm 정도 되도록 깎는다.

◉ 연필의 각도에 대해서

연필의 각도는 종이와 거의 평행하거나 세워서 사용하는 등 다양합니다. 연필을 눕힐수록 연필심의 넓게 사용할 수 있으므로, 명암처럼 넓은 범위를 칠하고 싶을 때 편리합니다.

✎ 그려보자

보통 나무 부분이 심의 배 이상 보이게 깎습니다.

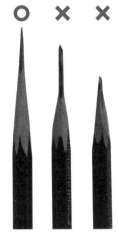

데생용　심만 길게　보통

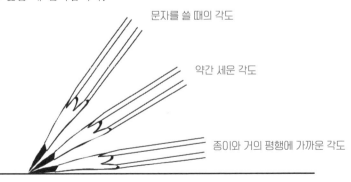

문자를 쓸 때의 각도

약간 세운 각도

종이와 거의 평행에 가까운 각도

지면

◉ 연필의 각도를 바꿔서 그린다

각도에 따라서 그릴 수 있는 선이 다릅니다. 실제로 명암이나 선을 그려보고 차이를 확인해 보세요.

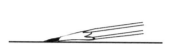

▲ 종이와 거의 평행에 가까운 각도 =
폭이 넓은 면을 칠하고 싶을 때

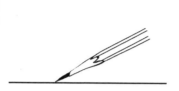

▲ 연필을 약간 세운 각도 = 꼼꼼하게
칠하고 싶을 때

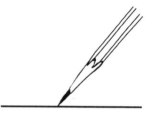

▲ 문자를 쓸 때의 각도 = 작은 면과 뿔
처럼 날카로운 부분

명암

의태어
(푹신푹신)

의태어
(까칠까칠)

⊙ 명암을 만드는 연필 사용법

연필을 눕힌 상태에서 좌우로 움직입니다. 같은 곳을 여러 번 왕복하면 그만큼 진해집니다. 또한 힘의 조절해 농담을 조절해 보세요.

우선 10%에서 시작해, 조금씩 100%로 다가가거나 반대로 100%의 농도에서 시작해 점차 10%로 다가가도 좋습니다. 계조를 매끄럽게 그릴 수 있도록 여러 번 연습하세요.
연필을 움직이는 방향은 상하좌우 어느 쪽이든 쉬운 방향을 찾아보세요.

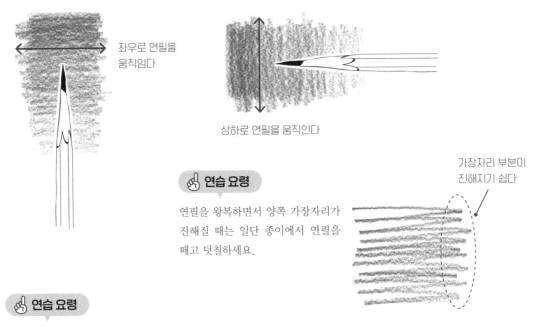

좌우로 연필을 움직임다

상하로 연필을 움직인다

🖐 연습 요령

연필을 왕복하면서 양쪽 가장자리가 진해질 때는 일단 종이에서 연필을 떼고 덧칠하세요.

가장자리 부분이 진해지기 쉽다

🖐 연습 요령

색을 진하게 하고 싶을 때는 처음부터 100%를 목표로 하기보다 10% 정도의 명암에서 조금씩 덧칠하는 쪽이 쉽습니다.

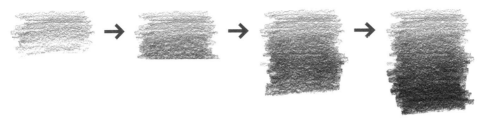

◯ 흰색에서 검은색까지의 명암을 만든다

①은 일반적으로 그레이스케일이라는 것입니다.
②는 2B 연필로 만든 명암입니다.
이런 식으로 구체적인 수치에 맞춰서 명암을 만드는 연습을 하세요. 처음은 그레이스케일을 참고해서 그리고, 조금씩 계조가 매끄러워지도록 연습합니다.

① 일반적인 그레이스케일

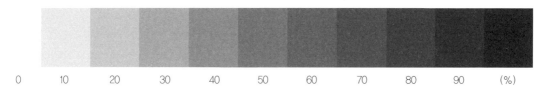

0 10 20 30 40 50 60 70 80 90 (%)

② 연필(2B)의 명암

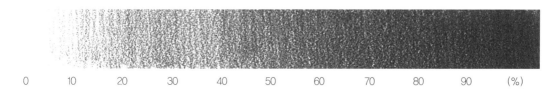

0 10 20 30 40 50 60 70 80 90 (%)

제 4 장
입체적인 그림을 그리자

✏ 그려보자

명암으로 산을 그려보세요. 진한 명암일수록 앞쪽, 연한 명암일수록 안쪽으로
보입니다.

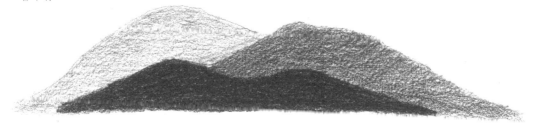

04
📖 Study

형태에 맞는 명암 표현법을 알자

기본 도형에 명암을 넣을 때의 연필 사용법을 알아두세요.

❯ 평면의 명암

면의 각도에 맞게 세로 방향 혹은 가로 방향으로 곧게 움직여 명암을 만듭니다. 또는 바닥면과 수평으로 연필을 움직여 명암을 만듭니다.

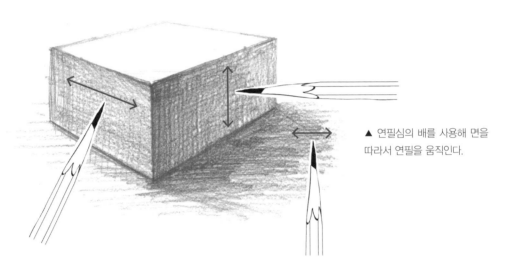

▲ 연필심의 배를 사용해 면을 따라서 연필을 움직인다.

👆 연습 요령

종이 방향은 그리기 쉬운 쪽으로 계속 회전시킵니다.

👆 연습 요령

명암은 빈틈을 최대한 없게 칠하세요. 옆의 그림은 빈틈 이 너무 많아서 명암이 드러 나지 않습니다.

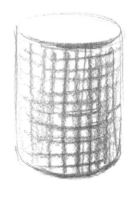

◉ 곡면의 명암

곡면은 면의 가장자리에서 반대편 가장자리까지 한 번에 그리지 않고 좁은 폭으로 면의 곡면을 따라 움직입니다. 연필을 약간 세워서 그리면 좋습니다. 세로 방향으로도 면을 따라서 연필을 움직입니다.

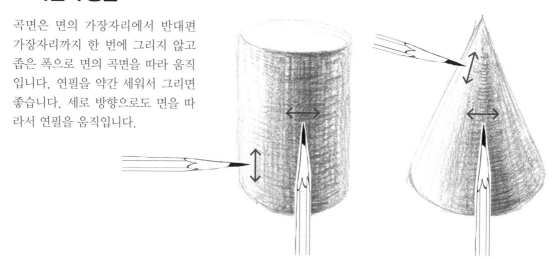

◉ 구면의 명암

구면은 면에 맞춰서 둥그스름한 느낌이 되게 연필을 움직입니다.

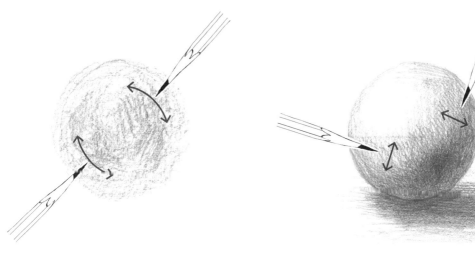

▲ 연필심을 눕혀서 구면을 따라서 다양한 방향으로 둥그스름한 느낌이 되게 움직인다.

▲ 가장 앞으로 나오는 부분(115페이지)을 강조할 때는 연필을 약간 세워서 좁은 폭으로 상하좌우로 움직인다.

05

Study

지우개 사용법을 알자

지우개도 도구의 일종입니다. 특히 '떡지우개' 사용법을 알아두세요.

❯ 떡지우개는 그리는 도구

'떡지우개'는 데생에 빼놓을 수 없는 도구입니다. 플라스틱 지우개와 달리 점토처럼 부드럽고 형태를 자유롭게 만들 수 있습니다. 그런 특성을 이용해 연필로 만든 명암 조절 외, 질감을 그릴 때도 많이 쓰며, 그저 연필로 그린 것을 지우는 도구가 아니라, 연필과 마찬가지로 그리는 도구로 유용하게 활용할 수 있습니다.

판매 중인 떡지우개

👆 **연습 요령**

3cm 정도 뜯어서, 둥글게 말아서 사용하면 좋습니다.

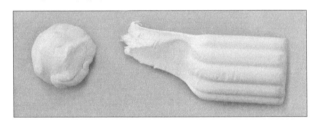

❯ 떡지우개로 가능한 일

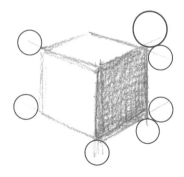

▲ 데생 도중에 보조선 등의 불필요한 선을 지운다.

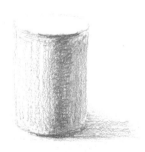

▲ 떡지우개를 얇게 눌러서 명암을 조절한다.

▲ 떡지우개를 작게 만들어서 질감을 그린다.

❯ 떡지우개 사용법

떡지우개는 지우고 싶은 점 위에 맞는 크기와 형태로 바꿔서 사용합니다.

제 4 장

입체적인 그림을 그리자

👆 연습 요령

4~5mm 정도의 두께로 민든 지우개를 눌러서 넓은 면의 명암을 지우거나 가볍게 지워서 조절합니다.

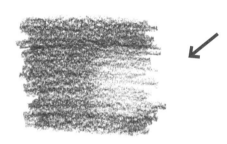

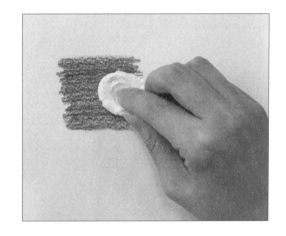

👆 연습 요령

4~5mm 정도의 두께로 눌러서 좁은 면의 명암을 조절하거나 지우면 흰 선을 그릴 수 있습니다. 자잘한 보조선을 지우고 싶을 때도 편리합니다. 옥은 두드리거나 가볍게 지워서 질감을 표현할 수 있습니다.

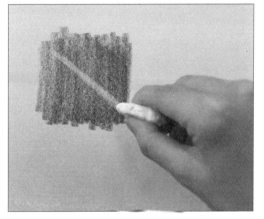

원근법을 이해하자

앞쪽/안쪽, 먼 곳/가까운 곳처럼 거리감을 표현할 수 있는 '원근법'을 배워보겠습니다.

◉ 투시도법이란?

풍경을 볼 때 가까이 있는 것은 크게, 멀리 있는 것은 작게 보입니다. 투시도법이란 보고 있는 사물과 공간을 형태와 크기 변화로 그려서 표현하는 기법입니다.

◉ 소실점이란?

투시도법에 빼놓을 수 없는 것이 '소실점'입니다. 예를 들어, 아래의 '그림1'처럼 위에서 본 선로는 두 가닥의 레일이 끝없이 평행입니다. 그러나 '그림2'처럼 선로 위에 서서 앞을 보면 두 가닥의 레일은 안쪽에 있는 터널에서 만납니다. 이 점을 '소실점'이라고 합니다.

그림1

그림2

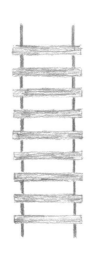

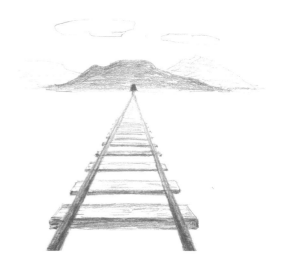

소실점이 있는 그림

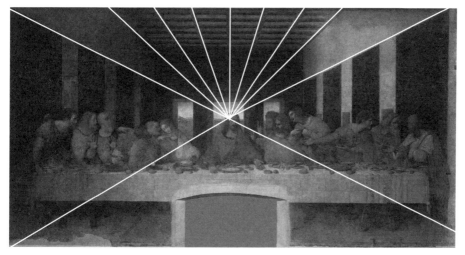

▲ 레오나르도 다빈치 '최후의 만찬'(1495~1498년 제작)

중앙에 앉은 인물의 이마에 소실점을 설정한 1점투시도법으로 그려졌으며, 이 그림을 보는 사람은 마치 그 장소에 있는 듯한 느낌을 받는 작품이 되었다.

소실점이 없는 그림

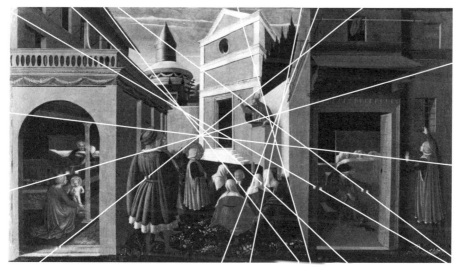

▲ 프라 안젤리코 '성 니콜라우스의 생애'(1437년 제작)

입체감이나 깊이는 느껴지지만, 소실점을 설정하지 않아서 바닥이 제각기라 시선과 지면도 위아래로 흩어져 공간이 통일되지 않았다.

⊙ 1점투시도법

직방체와 평행한 위치에 서 있는 상황은 아래의 그림처럼 됩니다. 모든 변을 길게 그으면 하나의 소실점에서 만납니다. 이처럼 소실점이 1개인 원근법을 '1점투시도법'이라고 합니다.

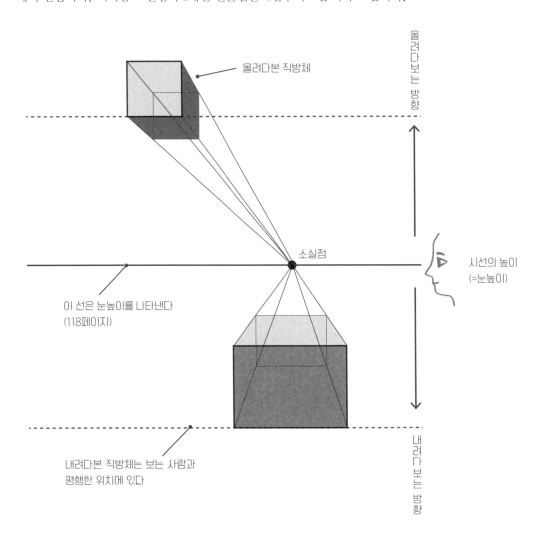

올려다보는 방향

올려다본 직방체

소실점

시선의 높이 (=눈높이)

이 선은 눈높이를 나타낸다 (118페이지)

내려다본 직방체는 보는 사람과 평행한 위치에 있다

내려다보는 방향

◉ 2점투시도법

직방체 2개의 옆면이 보이는 위치에 서 있는 상황은 아래의 그림처럼 됩니다. 모든 변을 길게 그으면 2개의 소실점에서 만납니다. 이처럼 소실점이 2개인 원근법을 '2점투시도법'이라고 합니다.

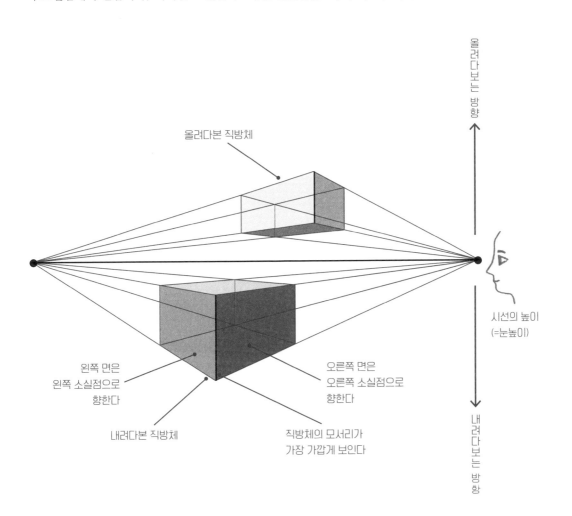

올려다보는 방향

올려다본 직방체

시선의 높이
(=눈높이)

내려다보는 방향

왼쪽 면은
왼쪽 소실점으로
향한다

오른쪽 면은
오른쪽 소실점으로
향한다

내려다본 직방체

직방체의 모서리가
가장 가깝게 보인다

1점투시도법으로 의자를 그리자

1점투시도법을 사용해 사물을 그려보세요.

◉ 소실점부터 그린다

1 눈높이의 보조선을 긋고, 중앙에 소실점을 1개 그립니다.

2 소실점 왼쪽 아래에 의자의 옆면을 그립니다.

☞ **연습 요령**

가로선은 눈높이와 평행하게 그립니다.

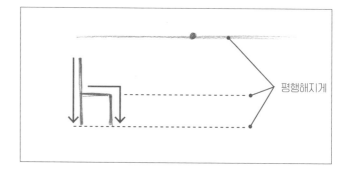

평행해지게

3 2에서 그은 선의 가장자리에서 소실점 방향으로 보조선을 긋습니다.

☞ **연습 요령**

보조선은 명암 10%를 기준으로 그립니다.

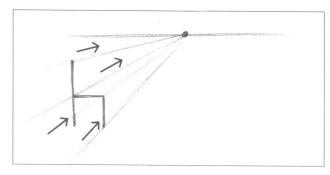

4 보조선의 범위에서 의자 안쪽의 옆
면이 될 선을 긋습니다. 이것이 등
과 좌판, 한쪽 다리가 됩니다.

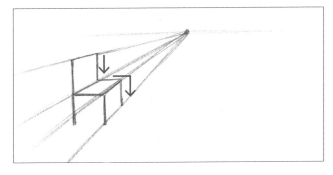

👆 **연습 요령**

등과 좌판의 폭을 넓히면 두 사람 혹은 세 사
람이 앉는 벤치가 됩니다.

완성 안쪽 다리를 그립니다.

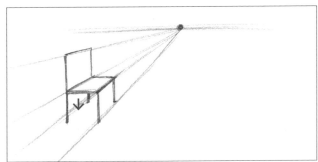

👆 **연습 요령**

보조선을 기준으로 모든 선을 그으면, 자연
스럽게 깊이를 표현할 수 있습니다.

✏️ **그려보자**

지금 소개한 순서로 뒤에서 본 의자도 간단히 그릴 수 있습니다.

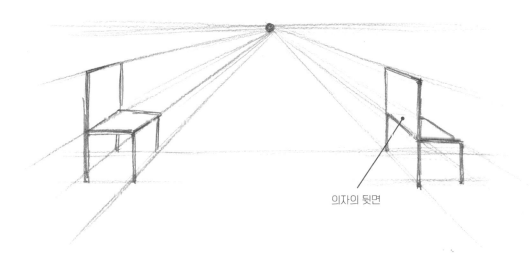

의자의 뒷면

08

✏ Work

2점투시도법으로 입체를 그리자

직방체의 삼면이 보이도록 그리려면 2점투시도법을 사용합니다.

--

❯ 직방체를 그린다

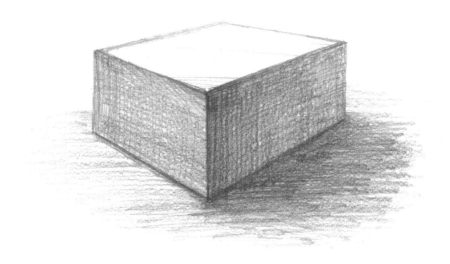

1 눈높이의 보조선을 긋고, 좌우 가장자리에 각각 소실점을 그립니다.

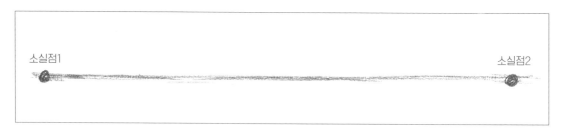

소실점1 소실점2

👆 **연습 요령**

보조선은 명암 10%가 기준입니다.

2 세로선을 긋습니다. 이 선이 직방체의 앞쪽 변이 됩니다.

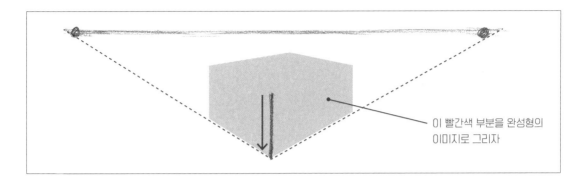

이 빨간색 부분을 완성형의
이미지로 그리자

👆 **연습 요령**

그림1처럼 소실점이 될 종이의 면적을 최대한 활용해서 설정하면, 자연스러운 형태로 그릴 수 있습니다. 그림2처럼 소실점을 좁은 범위에 설정하면 어색해 보입니다.

그림1

30~35도

그림2

45도

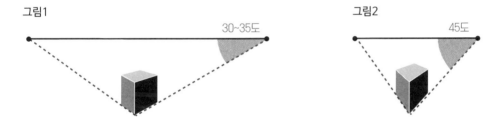

3 2에서 그린 선 상단과 하단에서 좌우 소실점까지 보조선을 긋습니다.

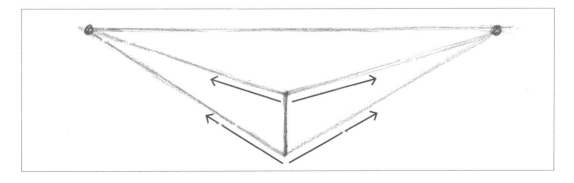

4 3에서 그린 선 좌우에 세로선을 긋습니다. 이 선이 옆면이 됩니다.

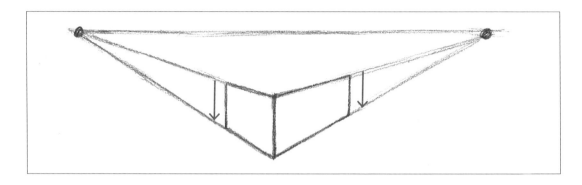

5 4에서 그린 선의 상단❶부터 반대쪽 소실점으로 보조선을 긋습니다. 마찬가지로 하단❷에서도 각각 반대쪽 소실점으로 보조선을 긋습니다.

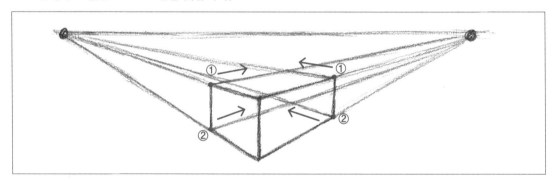

6 5에서 그린 상하의 보조선이 교차하는 부분을 선으로 연결합니다. 직방체를 완성했습니다.

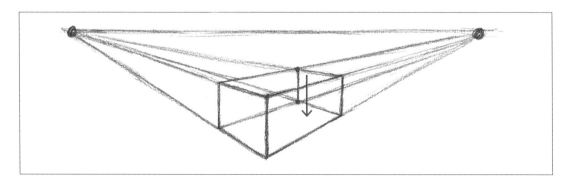

7 가장자리를 강조합니다. 앞쪽 변과 모서리를 중심으로 선을 명암 90% 정도로 조절합니다.

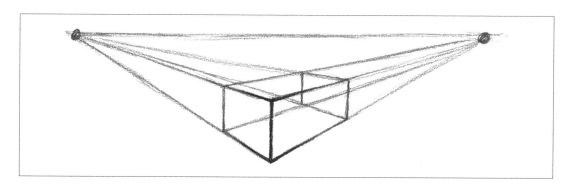

🖑 **연습 요령**

모서리나 돌출된 부분을 강조하면 입체감도 강해집니다.

그림1 위에서 본 직방체

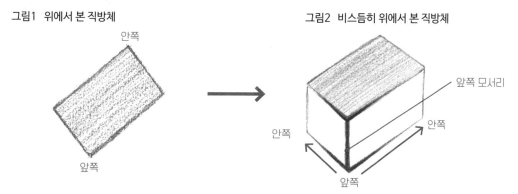

안쪽

앞쪽

그림2 비스듬히 위에서 본 직방체

앞쪽 모서리

안쪽

안쪽

앞쪽

8 왼쪽 구석에 광원을 설정하고 좌우의 면에 명암을 칠합니다.

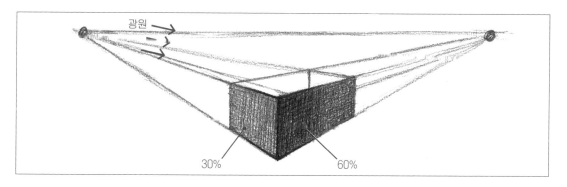

광원

30% 60%

완성 보조선을 지우고 바닥에 그림자를 넣으면 완성입니다.

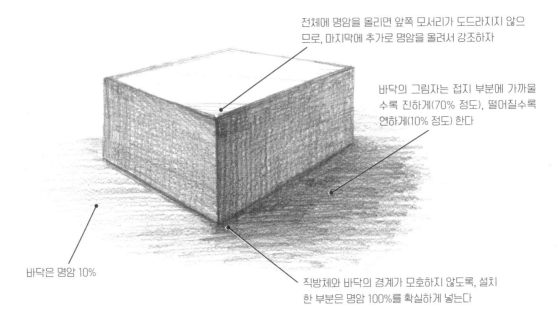

전체에 명암을 올리면 앞쪽 모서리가 도드라지지 않으므로, 마지막에 추가로 명암을 올려서 강조하자

바닥의 그림자는 접지 부분에 가까울수록 진하게(70% 정도), 떨어질수록 연하게(10% 정도) 한다

바닥은 명암 10%

직방체와 바닥의 경계가 모호하지 않도록, 설치한 부분은 명암 100%를 확실하게 넣는다

그려보자

광원을 바꿔서 그려보세요.

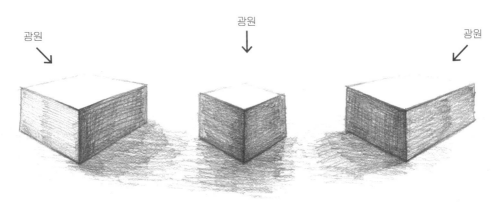

광원 ↓

광원 ↓

광원 ↓

✏️ 그려보자

직방체의 형태와 크기를 자유롭게 바꿔서 그려보세요.
114페이지 4의 선 위치와 길이로 구분해서 그릴 수 있습니다.

✏️ 그려보자

주위에 있는 직방체를 찾아서
그려보세요.

◀ 푹신푹신한 질감을 더한다. 앞쪽 모서리
에는 특히 강하게 그려 넣자.

▲ 속이 빈 상자는 윗면을 2개로 나눠서 명암을
올려보자.

▲ 가려진 안쪽 모서리도 그려 넣으면 투명한 직방체
를 그릴 수 있다.

제 **4** 장

입체적인 그림을 그리자

눈높이를 이해하자

시선(눈높이)의 움직임에 따라 변하는 입체의 형태를 관찰해 보세요.

❷ 눈높이란?

눈높이란 시선의 위치를 뜻하며, 수평선과 지평선을 나타냅니다. 눈높이의 변화에 따라서 형태가 다르게 보입니다.

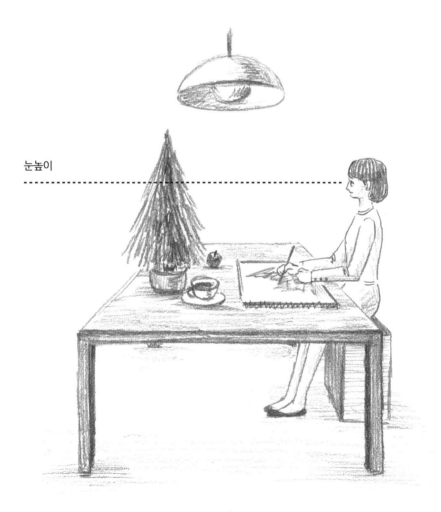

눈높이

● 눈높이에 따른 형태 변화를 살펴보자

눈높이에 따라 형태와 실루엣이 변합니다. 왼쪽 원의 변화와 오른쪽 페이지의 기본 도형의 변화를 참고하면서 비교해 보세요.

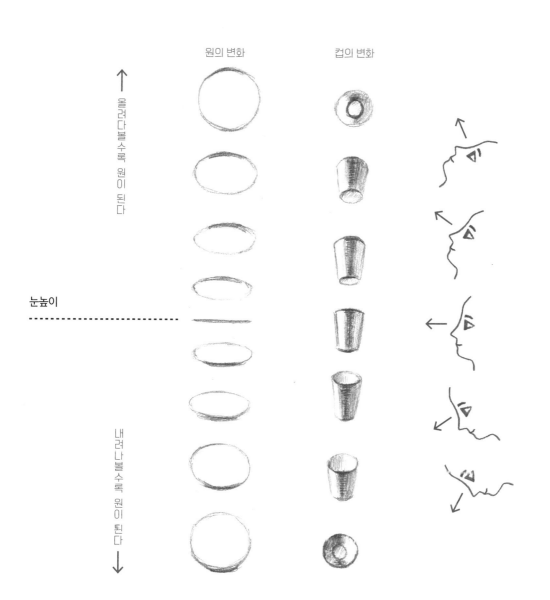

원의 변화

컵의 변화

올려다볼수록 원이 된다

눈높이

내려나볼수록 원이 된다

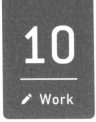

원기둥을 그리자

원기둥을 위에서 비스듬히 내려다본 설정으로 눈높이를 의식하면서 그려보세요.

● 원기둥을 그린다

1 세로로 긴 사각형을 보조선으로 그립니다.

보조선은 명암 10%가 기준이다

2 세로로 2분할하는 선(중심선)을 긋습니다.

90°

👆 연습 요령

직사각형과 중심선은 수직과 수평을 의식하고 명암 10% 정도로 그립니다.

3 상하에 타원을 그립니다

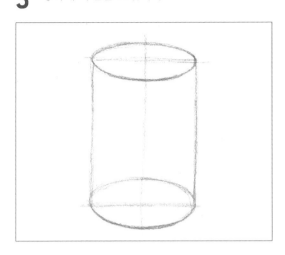

위에서 본 원기둥에서는 내려다본 상태이므로 아래로 갈
수록 타원이 위로 길어집니다.

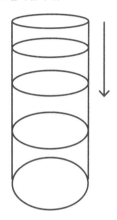

4 타원에 30~40도 정도 기울여서 중심선을 긋
습니다.

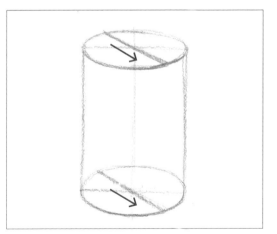

5 위아래의 비스듬한 선을 연결합니다.

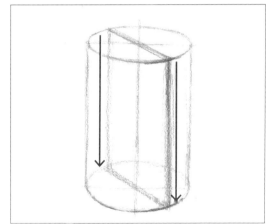

제 **4** 장

입체적인 그림을 그리자

121

원기둥을 정면에서 보면 가장 돌출되는 부분은 왼쪽 그림처럼 중앙입니다. 다만 이때는 앞쪽의 ★과 안쪽의 ■은 겹치므로, 입체감을 이해하기 어렵습니다. 따라서 4, 5에서 중심선을 4/5에 비스듬히 설정했습니다.

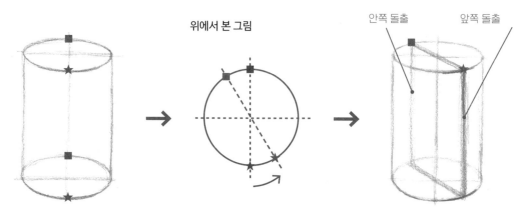

위에서 본 그림

안쪽 돌출 앞쪽 돌출

▲ 원기둥을 정면에서 보면 앞쪽의 ★과 안쪽의 ■은 정확히 겹친다.

▲ 30~40도 정도 회전시킨다.

▲ 앞쪽과 안쪽의 돌출이 겹치지 않으므로, 안쪽과 앞쪽의 위치 관계를 확실히 보인다.

6 앞쪽 돌출에 명암을 올리고, 다듬습니다.

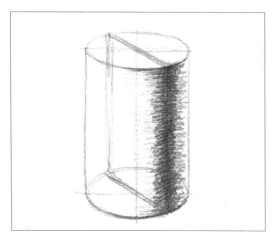

103페이지의 '곡면의 명암'을 참고해서, 앞쪽 돌출을 나타내는 선을 중심으로 좌우를 다듬습니다.

앞쪽 돌출

60% 90% 60%

원기둥의 곡면을 따라서 연필은 움직이면 된다

7 광원을 설정하고 명암을 덧칠합니다.

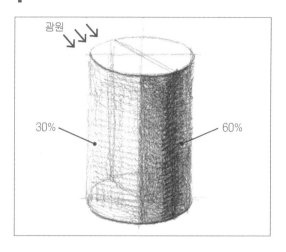

광원

30%

60%

8 곡면을 따라서 명암을 다듬습니다.

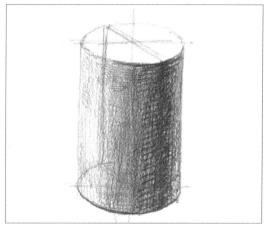

👆 **연습 요령**

명암은 아래의 그림을 참고해서 넣어보세요.

명암의 기준

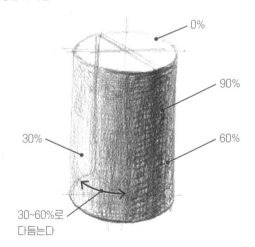

0%

90%

30%

60%

30~60%로
다듬는다

▲ 60%에서 30% 쪽으로 조금씩 명암을 높이면
다듬기 쉽다.

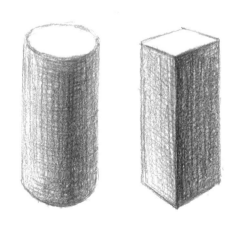

▲ 원기둥처럼 곡면은 명암이 매끄럽게 변하고, 직방체처럼
모서리가 또렷한 면은 명암을 또렷이 구분해서 칠한다.

완성 보조선을 지우고 바닥에 그림자를 넣으면 완성입니다.

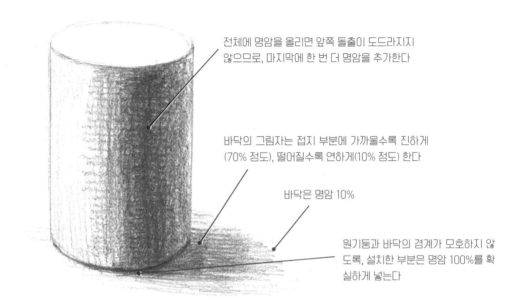

전체에 명암을 올리면 앞쪽 돌출이 도드라지지
않으므로, 마지막에 한 번 더 명암을 추가한다

바닥의 그림자는 접지 부분에 가까울수록 진하게
(70% 정도), 떨어질수록 연하게(10% 정도) 한다

바닥은 명암 10%

원기둥과 바닥의 경계가 모호하지 않
도록, 설치한 부분은 명암 100%를 확
실하게 넣는다

✏️ 그려보자

윗면에 명암을 넣으면 속이 빈 원기둥을 그릴 수 있습니다.

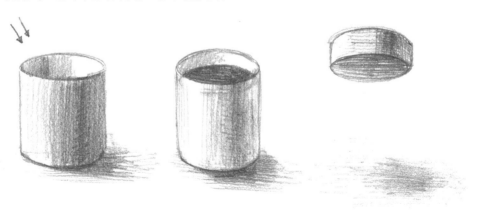

▲ 눈높이를 이용하면 올려다본 원기둥을
그릴 수 있다.

원기둥 그리는 법을 응용해서 통나무를 그려보세요.

밝은 면이므로 명암 10% 정도의 선으로
나뭇결의 질감을 그려 넣었다

기본 형태는 원기둥

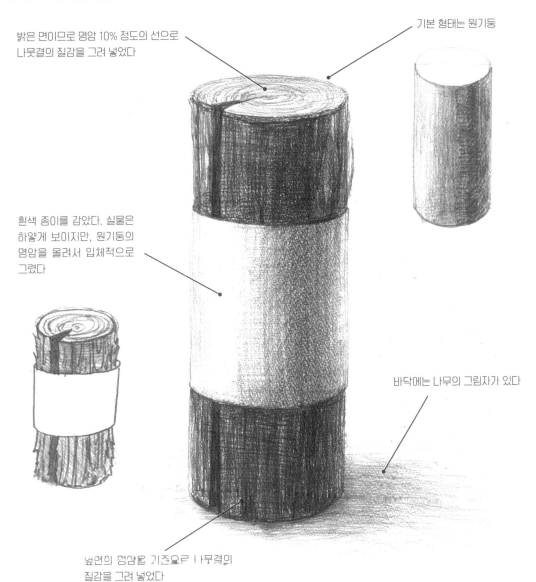

흰색 종이를 감았다. 실물은
하얗게 보이지만, 원기둥의
명암을 올려서 입체적으로
그렸다

바닥에는 나무의 그림자가 있다

옆면의 명암을 기준으로 나무결의
질감을 그려 넣었다

원추를 그리자

원추를 위에서 비스듬히 보는 설정으로 눈높이를 의식하면서 그려보세요.

● 원추를 그린다

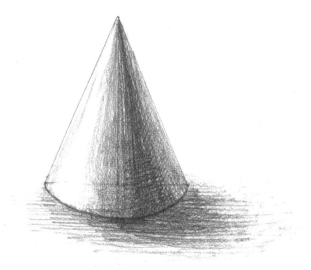

1 원추는 120페이지의 1, 2와 마찬가지로 직사각형과 중심선을 긋고, 이등변삼각형을 그립니다.

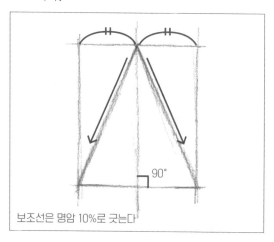

90°

보조선은 명암 10%로 긋는다

2 밑변에 타원을 그리고, 비스듬히 선을 그립니다.

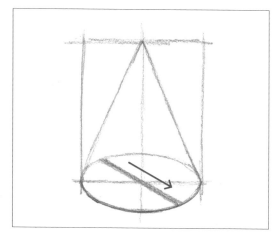

3 삼각형의 정점에서 밑면의 가장자리로 비스 듬히 선을 긋습니다. 이 선이 앞쪽과 안쪽을 만듭니다.

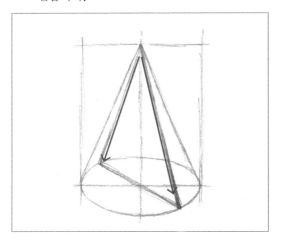

4 광원을 설정하고 명암을 올리고 다듬습니다.

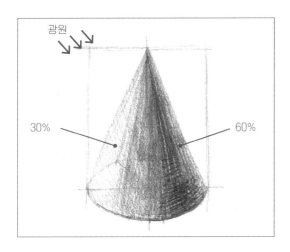

👆 연습 요령

103페이지의 '곡면의 명암'을 참고해서 명암을 다듬습니다.

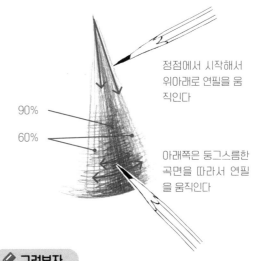

정점에서 시작해서 위아래로 연필을 움 직인다

아래쪽은 둥그스름한 곡면을 따라서 연필 을 움직인다

✏️ 그려보자

높은 원추나 낮은 원추는 126페이지의 1에서 그린 긴 직사 각형의 가로세로 비율로 구분해서 그릴 수 있습니다.

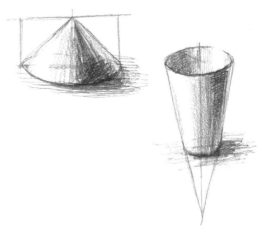

▲ 윗면에 명암을 넣으면 속이 빈 원추를 그릴 수 있습니다.

127

5 떡지우개로 광원 쪽을 그림처럼 지웁니다.

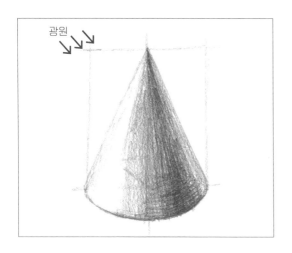

광원

🖊 그려보자

광원을 바꿔보세요.

광원

👆 연습 요령

떡지우개를 사용해 빛이 닿는 부분을 표현할 때는 보조선을 조금 남겨서 정점에서
방사선형으로 움직입니다. 0~10% 정도의 명암이 지우는 기준입니다.

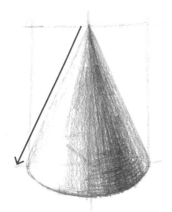

▲ 정점에서 선으로 가늘게 지워서 0%를 만든다. 떡지우개
는 눌러서 모서리를 사용하면 좋다.

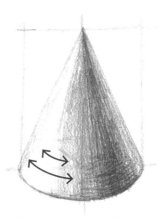

▲ 둥그스름한 곡면을 따라서 삼각형이 되게 아래쪽을
지우고, 10% 명암으로 주위를 다듬는다.

완성 보조선을 지우고 바닥에 그림자를 넣으면 완성입니다.

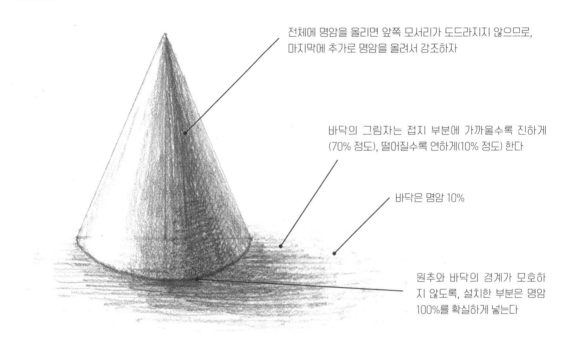

전체에 명암을 올리면 앞쪽 모서리가 도드라지지 않으므로, 마지막에 추가로 명암을 올려서 강조하자

바닥의 그림자는 접지 부분에 가까울수록 진하게 (70% 정도), 떨어질수록 연하게(10% 정도) 한다

바닥은 명암 10%

원추와 바닥의 경계가 모호하지 않도록, 설치한 부분은 명암 100%를 확실하게 넣는다

그려보자

주위에 원추로 그릴 수 있는 것을 찾아서 그려보세요.

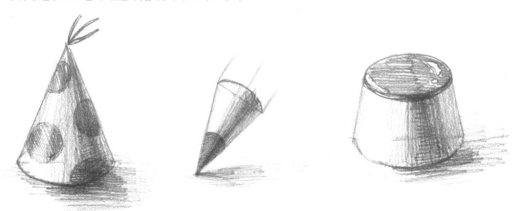

구체를 그리자

약간 내려다본 설정으로 구체를 그립니다.

❷ 구체를 그린다

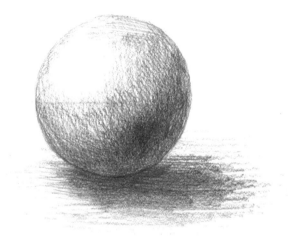

1 보조선이 될 정원을 그립니다. 정원은 36페이지를 참고해서 십자선을 이용해서 그립니다.

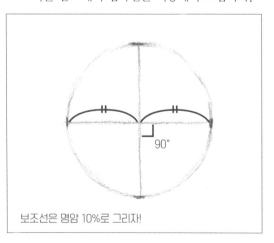

90°

보조선은 명암 10%로 그리자!

2 가로선 위에 타원을 그립니다.

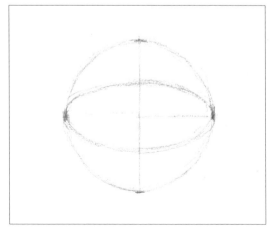

3 타원에 비스듬히 선을 긋습니다.

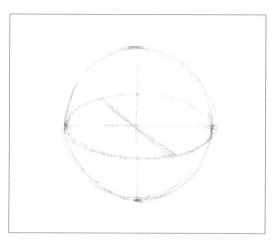

4 세로선 위에 타원을 그립니다. 가로 방향의 타원과 같은 크기로 그립니다.

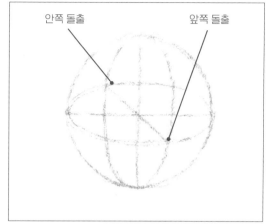

안쪽 돌출

앞쪽 돌출

5 앞쪽 돌출에 90%의 명암을 올리고 주위를 다듬습니다.

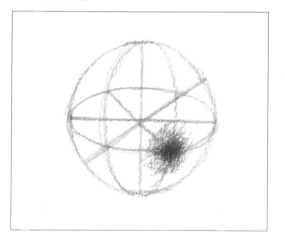

👆 **연습 요령**

구체의 돌출 부분(명암 90%)에 명암을 조금씩 더해서 넓게 펼칩니다.

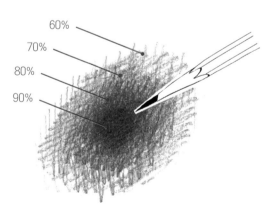

60%
70%
80%
90%

6 3과 반대로 비스듬히 선을 긋고, 선 위에 타원을 그립니다.

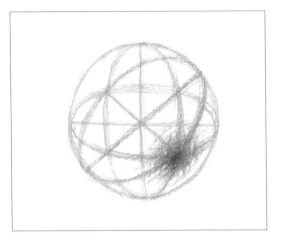

7 왼쪽 위에 광원을 설정하고 명암을 올립니다. 6에서 그린 비스듬한 타원의 앞쪽 선을 경계로 구분하면 좋습니다..

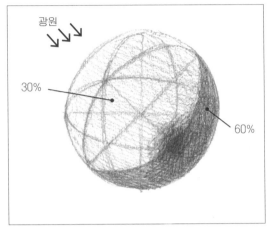

광원

30%

60%

👆 연습 요령

명암의 %는 태양광을 받는 구체를 떠올리면서 정하면 좋습니다. 가장 태양에 가까운 범위는 명암 0%이며, 멀어지면서 점차 부드럽게 진해집니다.

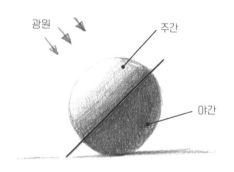

광원

주간

야간

구체를 바로 옆에서 보면 빛이 닿는 범위는 이렇다. 여기서 그린 것은 비스듬히 위에서 본 구체이므로 오른쪽 그림이 명암의 기준이다.

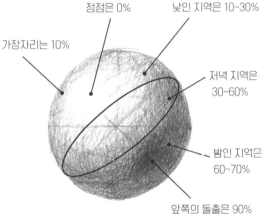

가장자리는 10%

정점은 0%

낮인 지역은 10~30%

저녁 지역은 30~60%

밤인 지역은 60~70%

앞쪽의 돌출은 90%

8 둥그스름한 느낌이 되도록 앞쪽부터 시작해 전체의 명암을 다듬습니다.

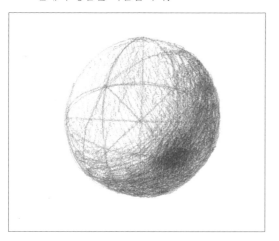

9 가장 빛이 강하게 받는 부분을 떡지우개로 밝게 만듭니다.

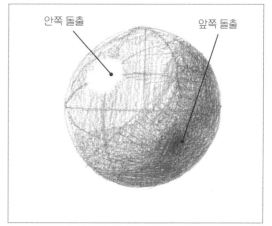

안쪽 돌출 앞쪽 돌출

10 떡지우개로 지운 범위를 다듬습니다.

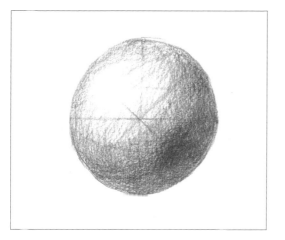

👆 연습 요령

떡지우개를 사용해 광원 쪽을 둥글게 0~10% 정도로 하얗게 지웁니다.

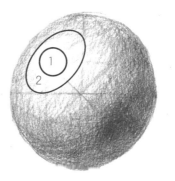

▲ 정점을 둥글게 지워서 0%로 만든다. 떡지우개는 눌러서 가볍게 지워보자. 다시 그 주위를 10~20% 명암으로 다듬는다.

보조선을 지우고 바닥에 그림자를 넣습니다.

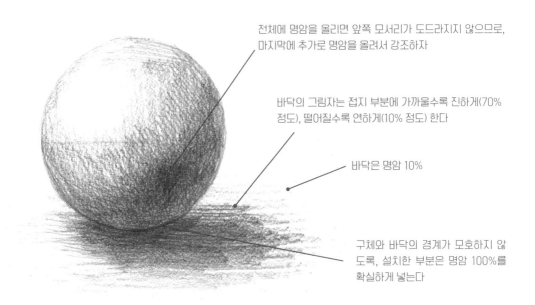

전체에 명암을 올리면 앞쪽 모서리가 도드라지지 않으므로, 마지막에 추가로 명암을 올려서 강조하자

바닥의 그림자는 접지 부분에 가까울수록 진하게(70% 정도), 떨어질수록 연하게(10% 정도) 한다

바닥은 명암 10%

구체와 바닥의 경계가 모호하지 않도록, 설치한 부분은 명암 100%를 확실하게 넣는다

✏️ 그려보자

계란

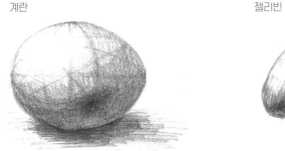

젤리빈

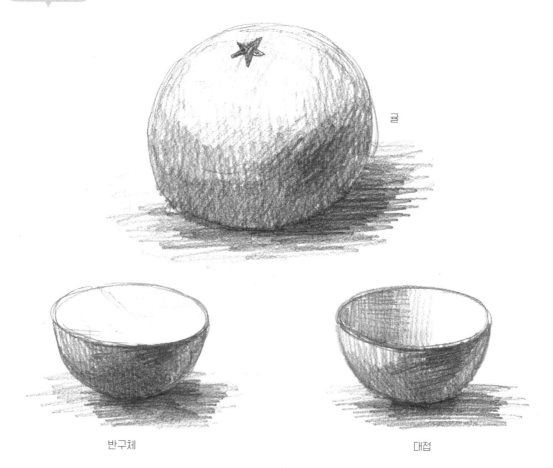

귤

반구체

대접

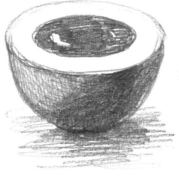

절반으로 자른 삶은 달걀

13

✏ Work

기본 도형으로 디캔터를 그리자

지금까지 배운 기본 도형을 사용해 실제 사물을 그려보세요.

❯ 기본 도형으로 변환한다

유리 재질의 디캔터는 원추와 원기둥의 조합으로 이뤄져 있습니다. 그릴 때 기본 도형을 활용해 보세요.

유리 재질 디캔터

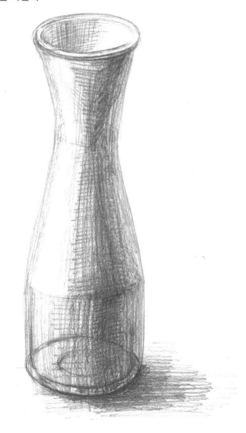

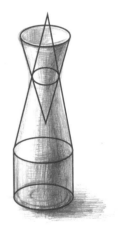

▲ 기본 도형의 조합으로 구성되어 있다.

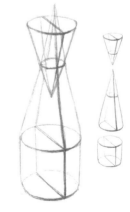

▲ 이 형태를 생각하고 그린다.

● 디캔터를 그린다

1 가로세로 비율이 1 : 3 정도인 직사각형과 중
심선을 그립니다.

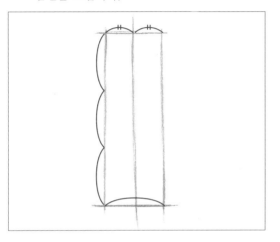

👆 **연습 요령**

가로세로 비율은 대상을 바로 옆에서 본 단면도로 파악하
면 간단합니다. 익숙해지면 비스듬히 위에서 본 상태부터
시작해 보세요. 처음에는 실제 크기를 측정해도 좋습니다.

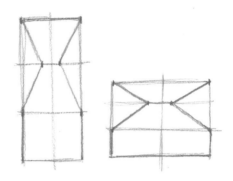

2 형태가 바뀌는 지점을 표시합니다. 기본 도형
의 겹치는 부분입니다.

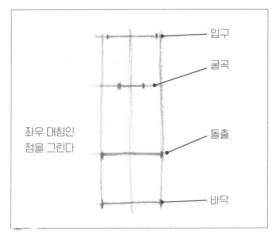

좌우 대칭인
점을 그린다

입구

굴곡

돌출

바닥

👆 **연습 요령**

좌우 대칭인지 확인하세요.

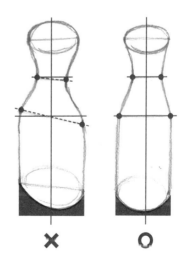

✕ ○

3 2의 점을 선으로 대강 연결합니다.

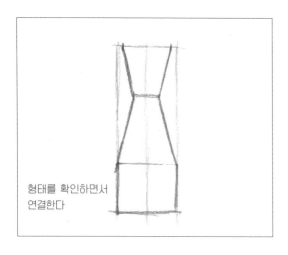

형태를 확인하면서
연결한다

👉 **연습 요령**

기본 도형을 의식하고 점을 연결하면
좋습니다.

4 타원을 그립니다. 입구, 굴곡, 돌출, 바닥에
눈높이를 이용해 각각의 타원을 그립니다(119
페이지 참조).

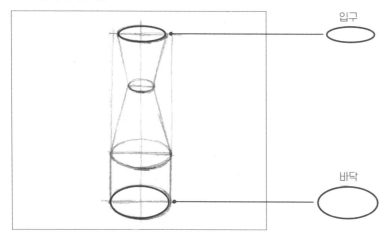

입구

바닥

5 디캔터를 관찰하면서 선을 매끄럽게 정리합 니다.

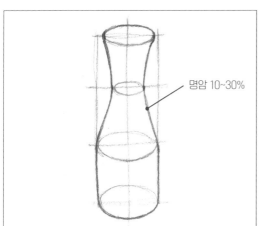

명암 10~30%

6 타원에 비스듬한 선을 긋습니다.

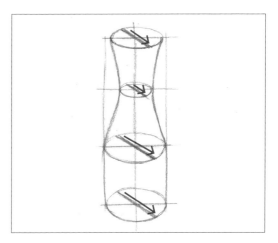

7 비스듬한 선을 연결합니다.

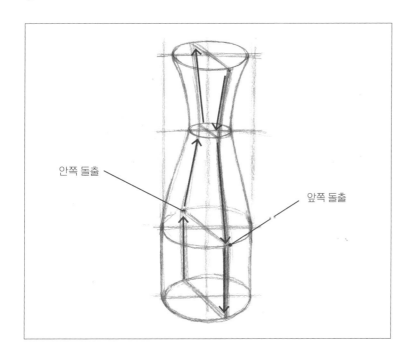

안쪽 돌출

앞쪽 돌출

8 앞쪽 돌출을 그립니다.

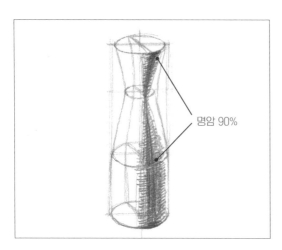

명암 90%

9 기본 도형과 같은 순서로 앞쪽 돌출 좌우의 명암을 다듬고, 속이 빈 안쪽 면에도 명암을 올립니다.

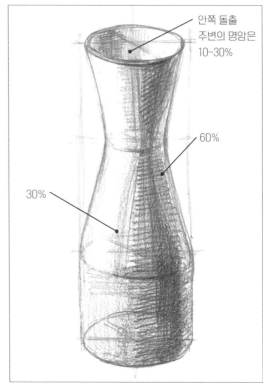

안쪽 돌출 주변의 명암은 10~30%

60%

30%

👆 **연습 요령**

명암은 기본 도형의 이음새를 구분할 수 없도록 다듬어보세요.

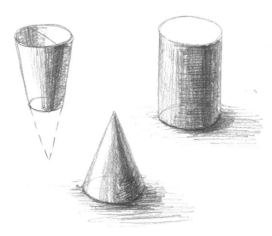

140

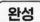

안쪽 돌출 주위에 명암을 넣으면 완성입니다. 보조선을 지우거나 가장자리와 바닥 부분을 묘사해 보세요.

보조선은 명암 10% 정도가 기준이다

앞쪽 돌출은 마지막에 다시 명암을 추가해 두자

기본 도형과 마찬가지로 디캔터 바닥의 접지 부분, 바닥의 그림자에 명암을 올린다

투명한 유리를 표현하려고 바닥의 타원은 지우지 않고 남겨 두었다

바닥은 명암 10%

제 **4** 장

입체적인 그림을 그리자

14

✏ Work

기본 도형으로 사과를 그리자

형태가 고르지 않은 자연물도 기본 도형으로 변환하면 그리기 쉽습니다.

◉ 기본 도형으로 변환한다

사과는 구체로 보이지만, 대강 네 개의 기본 도형으로 구성되어 있습니다.

사과

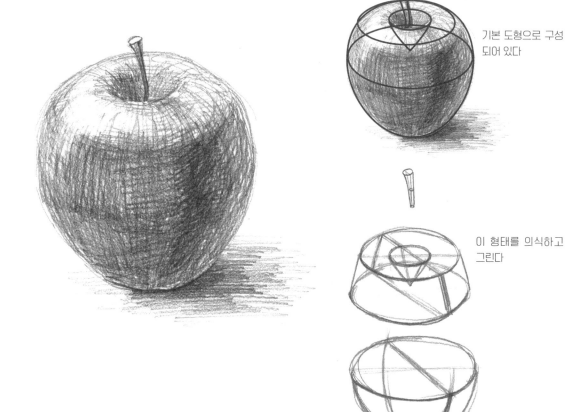

기본 도형으로 구성
되어 있다

이 형태를 의식하고
그린다

❷ 사과를 그린다

1 정사각형에 중심선을 그립니다.

👆 연습 요령

중심선은 직선이 아니라 꼭지의 방향
을 따라서, 자연스럽게 아랫부분과
이어지도록 선을 긋습니다.

2 형태가 바뀌는 부분에 점을 그립니다.

제 **4** 장

입체적인 그림을 그리자

3 2의 점을 직선으로 대강 잇습니다.

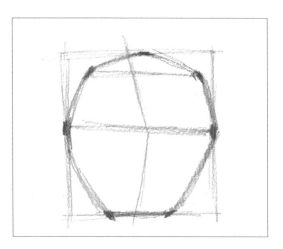

4 바닥, 중앙의 돌출, 위의 돌출 부분을 타원으로 그립니다. 위의 타원 속에 홈의 기준이 될 타원을 그립니다.

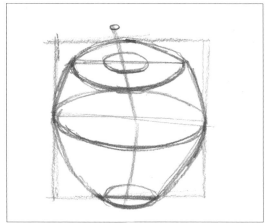

5 타원에 비스듬히 선을 긋습니다. 꼭지 부분도 대강 그립니다.

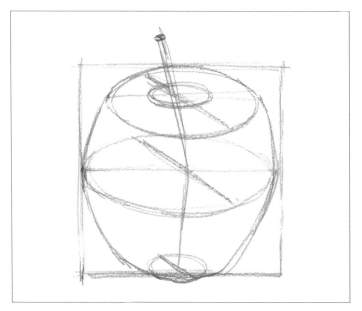

6 비스듬한 선을 사과의 면에 알맞게 매끄러운 곡선으로 잇습니다.

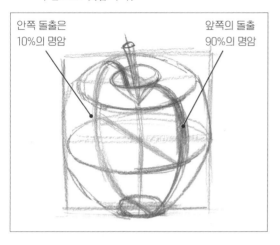

안쪽 돌출은 10%의 명암

앞쪽의 돌출 90%의 명암

👆 **연습 요령**

꼭지가 튀어나온 부분은 원추입니다. 7~8의 명암을 그리면 홈을 표현할 수 있습니다.

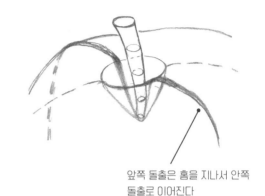

앞쪽 돌출은 홈을 지나서 안쪽 돌출로 이어진다

7 앞쪽 돌출을 그립니다. 홈도 그립니다.

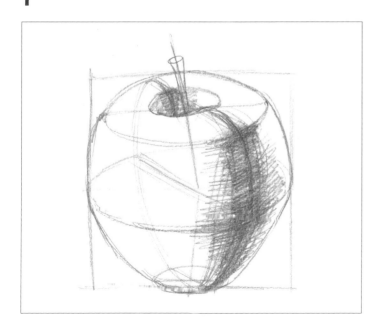

8 왼쪽 구석에 광원을 설정하고 명암을 올립니다.

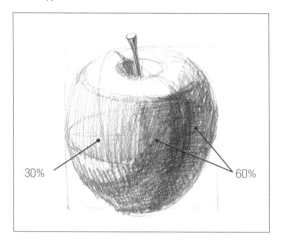

30%

60%

👆 **연습 요령**

중심에서 점차 불룩해지므로 그림의 화살표 방향으로 명암을 올립니다. 입체감을 생기도록 가로 방향으로도 둥그스름한 곡면을 따라서 명암을 올립니다.

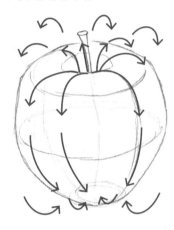

9 계속해서 명암을 올립니다. 광원과 앞쪽 돌출을 의식하고 명암을 전체적으로 다듬습니다.

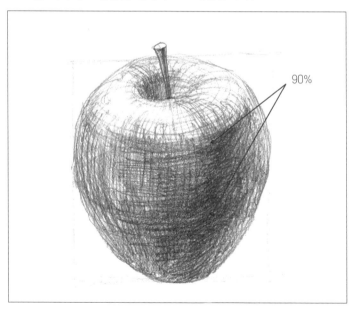

90%

완성 보조선을 지우고 바닥에 그림자를 넣으면 완성입니다.

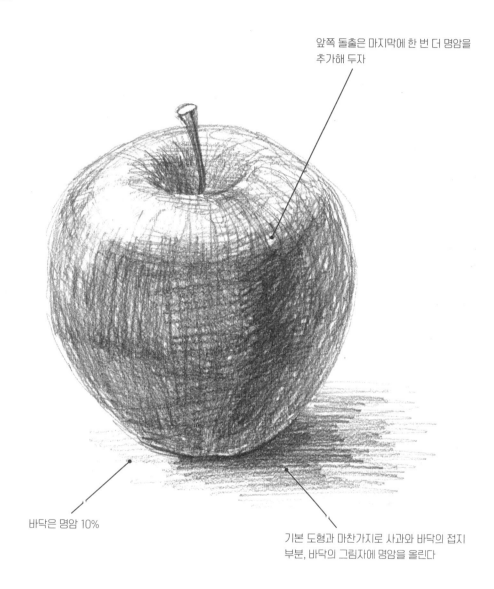

앞쪽 돌출은 마지막에 한 번 더 명암을
추가해 두자

바닥은 명암 10%

기본 도형과 마찬가지로 사과와 바닥의 접지
부분, 바닥의 그림자에 명암을 올린다

147

나무를 기본 도형으로 바꿔서, 아래의 순서를 참고해 그려보세요.

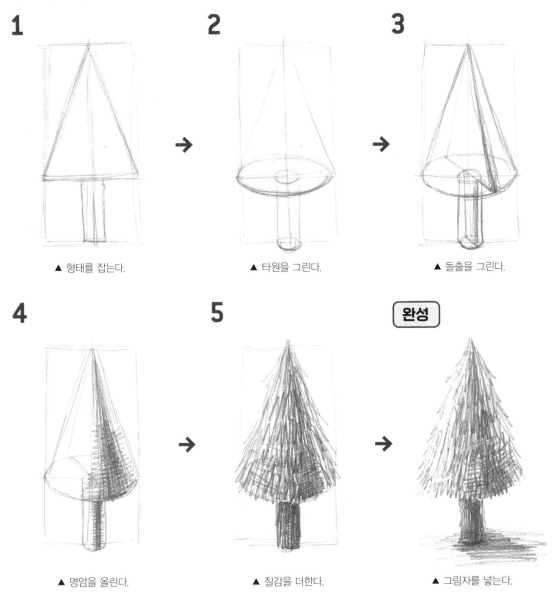

1

▲ 형태를 잡는다.

2

▲ 타원을 그린다.

3

▲ 돌출을 그린다.

4

▲ 명암을 올린다.

5

▲ 질감을 더한다.

완성

▲ 그림자를 넣는다.

커피 컵도 아래의 순서를 참고해 그려보세요.

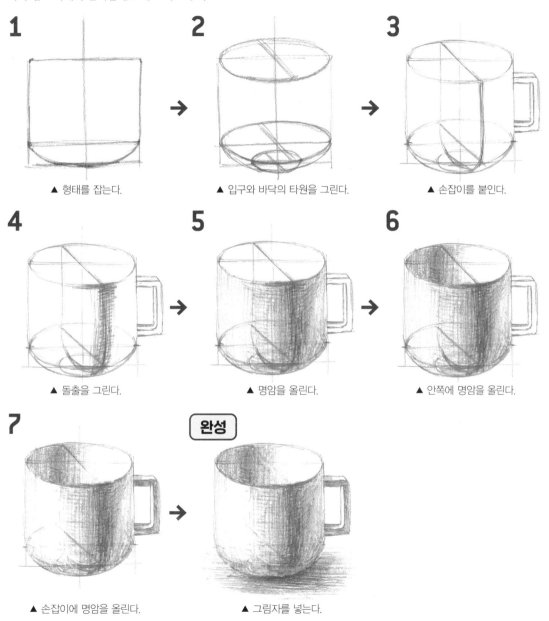

1

▲ 형태를 잡는다.

2

▲ 입구와 바닥의 타원을 그린다.

3

▲ 손잡이를 붙인다.

4

▲ 돌출을 그린다.

5

▲ 명암을 올린다.

6

▲ 안쪽에 명암을 올린다.

7

▲ 손잡이에 명암을 올린다.

완성

▲ 그림자를 넣는다.

기본 도형을 활용해서 다양한 사물을 그려보세요.

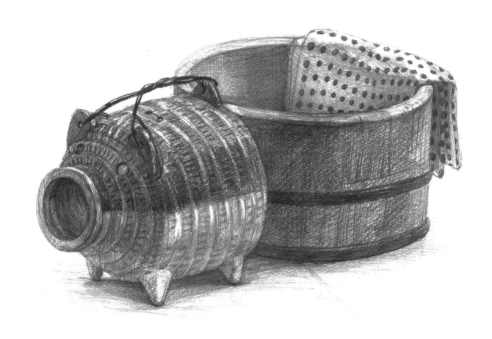

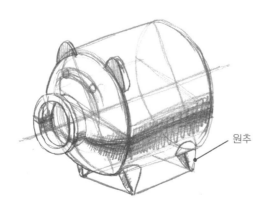

원추

몸통 부분을 세로로
생각해 보자

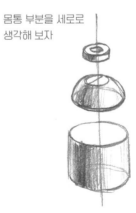

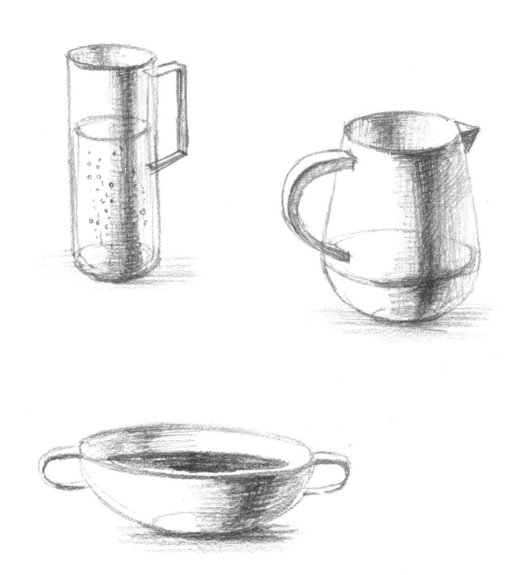

✎ 그려보자

기본 도형을 활용해서 다양한 사물을 그려보세요.

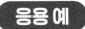

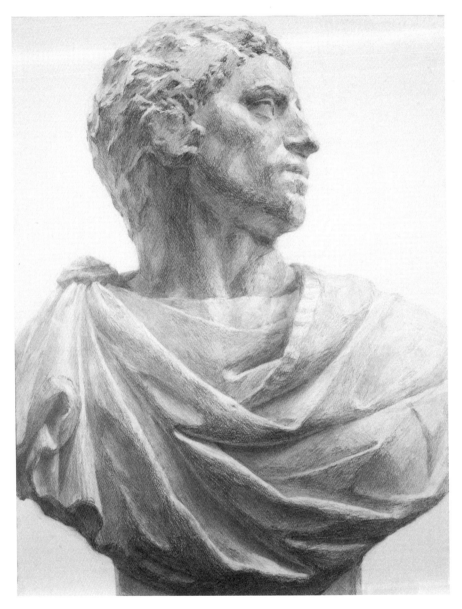

[석고 데생]

하얗고 복잡한 사물이라도 기본 도형과 명암을 의식하면 입체적으로 그릴 수 있습니다.

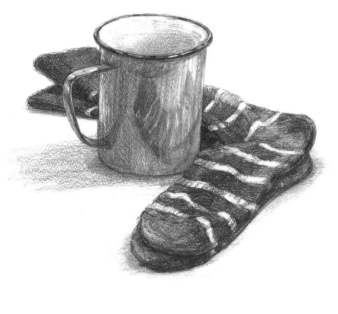

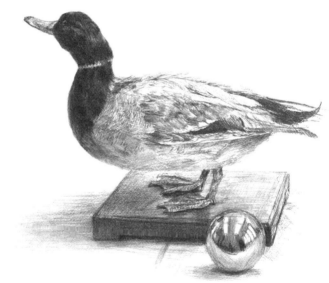

[정물 데생]

기본 도형의 조합으로 형태를 잡으면 다양한 사물을 그릴 수 있습니다.

알면 그릴 수 있는 와인잔

그림은 대상의 외형만을 그대로 옮겨 그리는 것이 아닙니다. 얼마나 대상을 알고 있는가, 형태와 기능, 그리고 만들어진 이유, 시대 배경까지 모두 이해했다면, 그림에 리얼리티가 생깁니다. 예를 들어, 와인잔은 와인을 담는 부분(볼)과 잔을 지탱하는 부분(풋), 볼과 풋을 연결하는 부분(스템)으로 구성되어 있습니다.

와인을 잔 속에서 돌리면서 향기를 즐기기 위해 볼은 구형이며, 볼에 담긴 와인이 사람의 체온으로 데워지지 않도록 스템이 길쭉한 원기둥입니다. 또한 잔이 테이블 위에서 안정적으로 서 있도록 풋은 납작한 원추형입니다. 이렇게 와인잔의 형태에는 이유가 있습니다.

와인잔은 그림의 대상으로 흔히 그리며, 그 표현은 같은 술이라도 위스키잔이나 전통주를 담은 병, 맥주잔 등과 비교해 우아한 느낌을 받게 됩니다. 이런 정보를 깊게 이해하고 그리면 와인잔 하나로도 캐릭터나 스토리를 표현할 수 있습니다.

그림을 그리는 기법만이 아니라 대상을 조사하고 관찰한 만큼 표현의 차이가 드러난다고 할 수 있습니다.

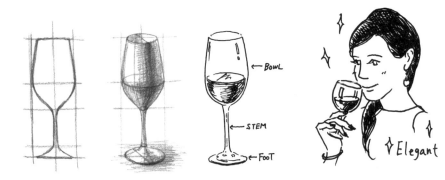

제 **5** 장

--

풍경을 그리자

지금까지 배운 형태와 기법을 조합해 풍경을 그립니다. 전하고 싶은 것을
그림으로 표현하는 요령을 배워봅니다.

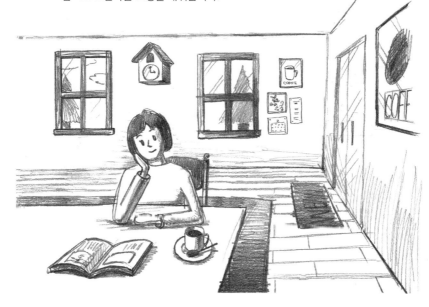

01 풍경 그리는 법을 알자

📖 Study

풍경은 얼핏 보면 복잡하지만, 각 요소의 조합으로 그릴 수 있습니다.

❯ 풍경을 분해한다

이 그림은 지금까지 배운 도형, 기법을 조합해서 평면적으로 표현한 풍경입니다. 각각의 요소로 분해하고, 다음 페이지의 '그려보자'를 참고해서 직접 그려보세요.

❶ ○와 △, □ 조합에 질감을 추가. 나무는 크기를 조절해 원근감을 표현하세요. 우체통은 빨간색이니, 검은색으로 채우면 그럴듯하게 표현할 수 있습니다.

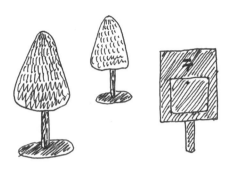

❷ 2장의 자전거와 3장의 사람을 조합합니다. 사람은 그리기 어려우니, 단순한 막대로 표현해도 좋습니다.

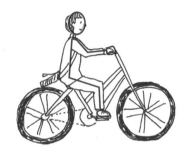

❸ 3장에서 배운 사람의 복습입니다. 옷으로 직업을 표현하거나 어른과 아이를 그리면, 풍경에 다양한 사람을 등장시킬 수 있습니다.

❹ 건물도 창문의 위치나 크기를 구분해서 그릴 수 있습니다. 큰 것도 작게 그려서 깊이를 표현할 수 있습니다.

👆 연습 요령

2개의 사물이 겹치는 부분은 겹치는 순서를 신경 쓰지 않고 그냥 그려도 상관없습니다. 신경 쓰일 때는 보이지 않는 부분을 나중에 지우세요.

제 **5** 장

풍경을 그리자

수평선과 태양을 그린 뒤에 자유롭게 요소를 추가해 장면을 구성해 보세요.

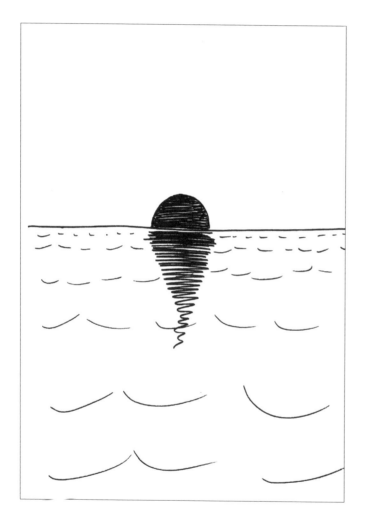

사막
피라미드
오아시스
낙타

바다
적란운
갈매기
배
물고기
요트

👆 **연습 요령**

앞쪽에 있는 것은 크게, 뒤쪽에 있는 것은 작게 그리세요. 낙타나 고래 등 그려본 적이 없는 것은 인터넷에서 검색해서 보고 그리세요.

(예) 사막					(예) 바다

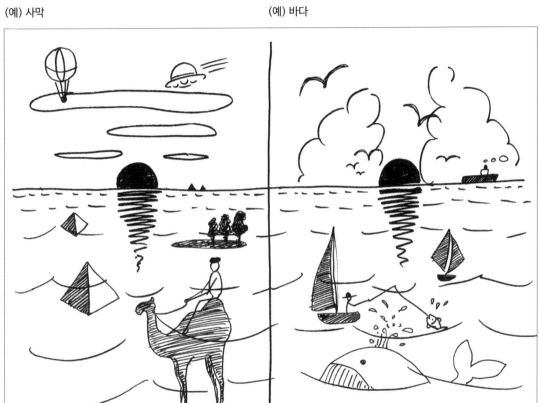

사람이 있는 풍경을 그리자

지금까지 배운 사물, 사람, 장소를 조합해 한 장의 그림을 그려보세요.

◉ 풍경과 사람의 행동을 그린다

1점투시도법을 사용해 카페에서 쉬고 있는 사람을 그립니다. 머릿속에서 풍경을 떠올리면서 그리세요.

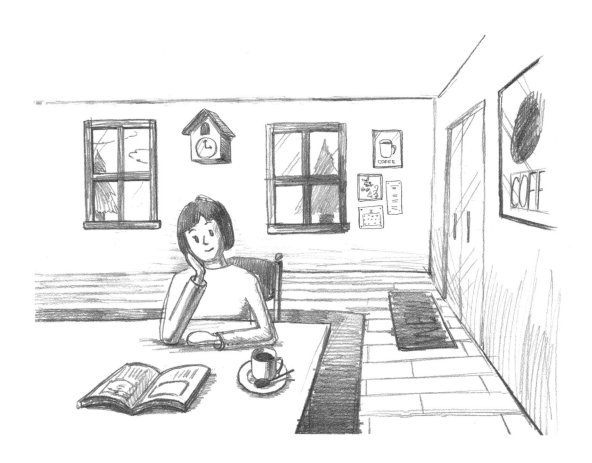

❷ 바닥과 벽을 그린다

1 정면의 벽을 그립니다. 모서리 a가 직각이 되게 그리세요.

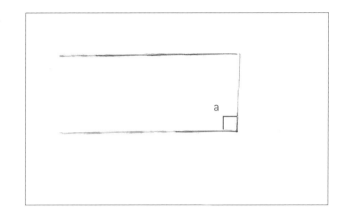

2 소실점을 정합니다. 벽과 바닥 중간에 수평선을 긋고 오른쪽에 치우친 위치에 소실점을 그립니다. 소실점에서 '오른쪽 벽과 천정의 경계선'(A)과 '오른쪽 벽과 바닥의 경계선'(B)을 긋습니다.

👆 **연습 요령**

b의 각도가 90~180°가 되도록 소실점을 정하면 방 내부를 그리기 쉽습니다.

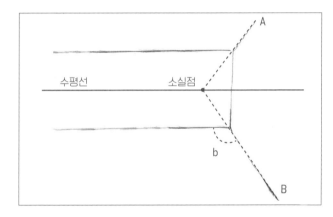

3 테이블과 문, 카펫, 마룻바닥을 그립니다.

👆 **연습 요령**

하나의 소실점에서 모든 선을 그으면 헷갈리지 않는 그림을 그릴 수 있습니다. 앞쪽에 있는 것을 크게 그려서 깊이감도 표현하세요.

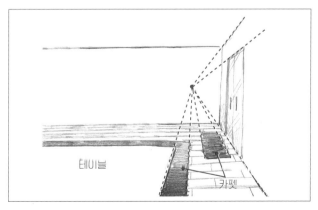

◉ 사람과 사물을 그린다

1 테이블에 사람을 그립니다. 이번에는 수평선에 머리의 정점이 오도록 그려보세요.

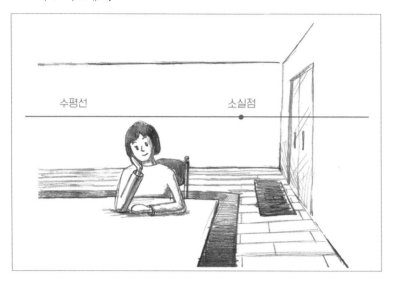

👆 **연습 요령**

사람의 윤곽을 잡은 뒤에 사람과 겹치는 바닥과 카펫 등을 지우세요.

2 테이블 위에 잡지와 커피 컵을 그립니다.

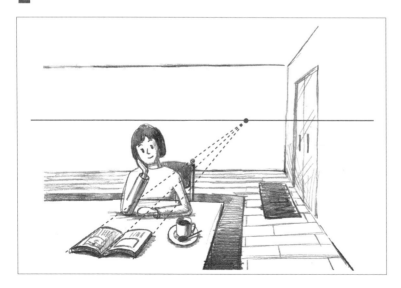

👆 **연습 요령**

사물을 그릴 때도 소실점에서 시작되는 선을 따라서 그리세요.

162

3 정면의 벽에 창문과 시계를 그립니다.

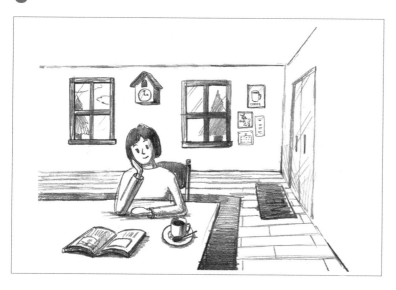

👆 **연습 요령**

창문 밖에 보이는 나무를 작게 그려서 깊이감을 표현하세요. 또한 시계처럼 두께가 있는 것은 소실점을 따라서 그리세요.

완성 벽 아래쪽을 어둡게 처리하거나 부족한 선을 추가하면 완성입니다.

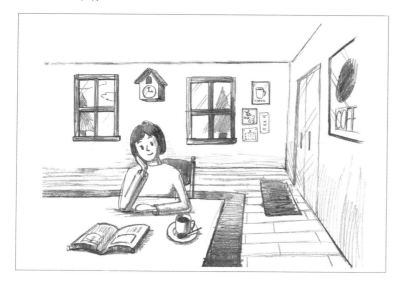

제
5
장

풍경을 그리자

입체적인 풍경을 그리자

앞서 배운 2점투시도법을 사용해 풍경을 그리는 순서를 소개합니다.

❯ 2점투시도법으로 거리를 그린다

연필과 자를 사용해 거리를 그립니다. 기본적인 방법만 소개하니, 지금까지 배운 것을 응용해서 직접 완성해 보세요.

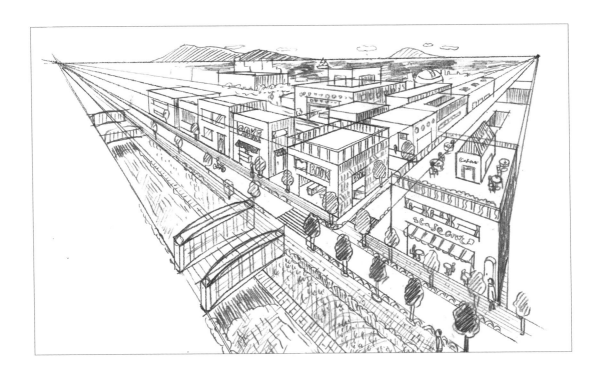

1 112페이지의 입방체 그리는 법을 참고해 중심에 위치하는 건물의 형태를 그립니다.

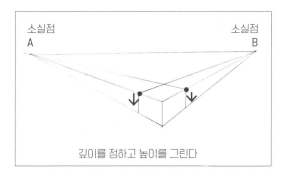

소실점
A

소실점
B

깊이를 정하고 높이를 그린다

2 문과 창문을 그려 넣습니다. 문과 창문 위아래로 소실점과 일직선이 되게 연결하고, 좌우 세로 방향의 변은 수직으로 그립니다.

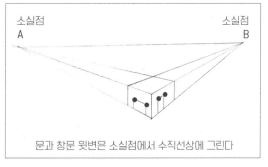

소실점
A

소실점
B

문과 창문 윗변은 소실점에서 수직선상에 그린다

3 마찬가지로 소실점을 이용해 건물과 길을 그립니다.

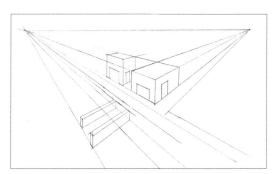

완성 나무와 건물의 장식을 그리면 세밀한 거리 풍경을 그릴 수 있습니다.

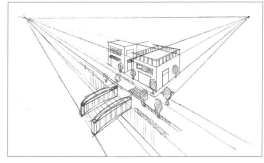

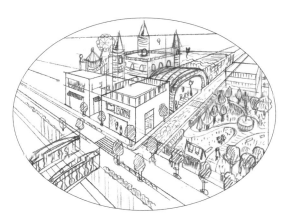

✎ **그려보자**

높이가 다른 건물과 다리, 가로수 등을 그려 넣어서 자신만의 거리를 꾸며보세요.

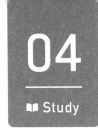

04
Study

표현의 폭을 넓히자

다른 그림은 모작하면서 관찰력과 표현력을 익힐 수 있습니다.

◎ 그림을 관찰하자

많은 그림을 관찰하고 모작을 하면 '전달하고 싶은 것을 어떻게 표현하면 좋은지'를 배울 수 있습니다. 아래의 예인 미켈란젤로의 '성 마테오의 소명'을 모작하면서 분석해 보세요.

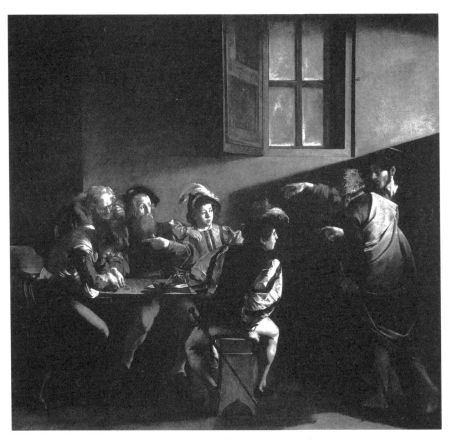

▲ 미켈란젤로 메리시 다 카라바조 '성 마테오의 소명' (1599~1600년 제작)

광원

① 왼쪽 끝에 젊은이는 오른손으로 동전을 만지고 있다. 왼손은 자루 속의 무언가를 만지고 있다.

② 손가락으로 가리키는 남자는 오른손으로 동전을 만지고 있다.

③ 화면 오른쪽이 두 사람이 가리키는 상대는 왼손으로 손가락질하는 남자인가?

④ 오른쪽 끝의 인물은 머리에 광륜 같은 것이. 혹시 예수?

①~④는 그리면서 읽을 수 있는 포인트입니다. 그리려고 움직임을 확실하게 관찰한 덕분입니다.

이 장면은 예수가 징세청부업자로 일하고 있던 마테오에게 말을 걸고, 마테오기 예수의 부름에 응한다는 마테오의 소명을 바탕으로 그린 것입니다.

최근 연구에서는 왼쪽 끝의 자루를 가지고 있는 젊은이가 세금을 징수하는 인물인 마테오라고 판명되었습니다.

✏ 그려보자

과연 무슨 일이 일어난 것인지 생각하면서 그림을 그리면 관찰력, 사고력, 그리고 표현력을 익힐 수 있습니다. 여러분이 좋아하는 사진이나 그림을 잘 관찰하면서 그려보세요.

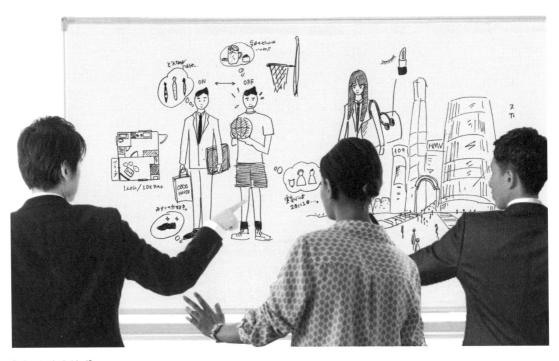

[페르소나의 설정]

사람, 사물, 장소를 조합해서 페르소나(타깃) 설정을 공유하는 데 활용할 수 있습니다.

2점투시도법을 활용하면 사실적인 건물을 그릴
수 있습니다.

[공간 레이아웃 제안]
머릿속에서 그린 공간의 이
미지 등을 구체적으로 공유
할 수 있습니다.

제
5
장

풍경을 그리자

데생을 배우면 그림을 보고 즐기는 방법도 바뀐다

Column 6

제4장의 칼럼에서 처럼 그림의 대상물을 '모티브'라고 부릅니다. 이 '모티브'는 '모티베이션', 즉 그리는 목적을 의미합니다. 데생의 기초는 모티브를 잘 관찰하는 것에서 시작합니다. 그리면서 잘 관찰하면 모티브에 대해서 새로운 발견을 할 수 있습니다. '그림으로 그렸다'는 것은 '모티브를 이해했다'라는 실감으로 이어집니다. 그런 깨달음이 많아질수록 모티브에 대한 인상이 달라지며, 모티브에 관한 관심도 깊어지는 것입니다.

이런 식으로 데생의 기초를 배우면 '그리는 요령'뿐 아니라 '관찰의 요령'도 익히게 됩니다. 그림에 관한 생각도 달라집니다. 동시에 작가의 제작 의도 또한 더 깊게 이해할 수 있게 되는 것입니다. 예를 들어, 레오나르도 다빈치가 그린 '모나리자'도 잘 관찰하면 '왜 작은 캔버스에 그린 걸까?', '좌우 다른 표정으로 나눠 그린 얼굴, 크게 그린 왼손은 왜 그런 걸까?', '배경에 그린 풍경은 어디?' 등의 의문이 생깁니다. 이 그림에 수많은 장치가 있다는 것을 알면, 지금까지와는 전혀 다른 그림으로 보이고, 또 다른 흥미가 생겨납니다.

그런 다빈치가 '평범한 인간은 산만하게 바라보며, 대화를 잘 듣지 않고, 아무것도 느끼지도 않고 만지며, 생각 없이 무작정 걷는다'라는 말을 남겼습니다.
데생의 기초를 배우면 오감을 사용하는 방법이 달라지는 것에 놀라게 될 것입니다.

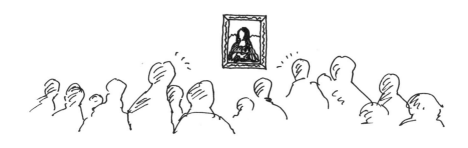

맺음말

이 책은 지금까지 없었던 데생 교과서를 만들고 싶다는 생각에서 출발했습니다. 전혀 그려본 적이 없는 사람부터 더 잘 그리고 싶은 사람까지 모든 수준의 사람이 읽을 수 있도록 최대한 전문적인 용어를 쓰지 않고, 비교적 쉽지만, 성취감이 있는 주제를 선택해서 설명하는 것이 특징입니다. 또한, OCHABI artgym의 코치진 각자가 가진 노하우를 일일이 분해해, 직감에 의존하기 쉬운 데생의 설명을 최대한 쉽고 상세하게 담았습니다. 그 결과 전혀 새로운 데생 교과서가 완성되었다고 자부합니다.

끝까지 읽어주신 분은 선만으로 빠르게 이미지를 그림으로 전달하거나 인물과 배경을 포함해 어느 정도 구성이 갖춰진 그림을 그릴 수 있게 될 것입니다. 그다음은 만화처럼 캐릭터를 그리거나 더 섬세한 사진 같은 그림, 혹은 여러분이 원하는 방향으로 그림 실력을 키워가기가 한결 수월하실 겁니다. 한편 그림을 그리는 길로 나가지 않더라도 그림을 그리면서 익힌 '사물을 보는 관찰력'과 '표현력'은 누구에게나 필요한 것입니다.

'데생'이라는 단어에는 현상을 관찰하고, 정보를 모아서 새로운 것을 만들어낸다는 의미가 있습니다. 교육과 업무 현장에서도 창의력이 있는 사고와 예술적인 감각에 기반한 사고력에 주목하고 있는 요즘, 거슬러 올라가면 '데생 능력'에 도달한다고 말해도 좋습니다.

이 책을 통해서 그림을 그리는 즐거움, 그리고 그림이 가진 다양한 효용을 여러분께서 실감한다면 참으로 좋겠습니다.

집필자를 대표해 후미타 세이지

용어 정리

3점잡기(97페이지)

펜과 연필 쥐는 방법의 종류. 글자를 쓸 때 쥐는 법과 같다. 엄지, 검지, 중지의 3점으로 지탱해 안정감이 있으며, 선을 긋기 쉽다. 세부를 그릴 때 쓸 수 있다.

캐릭터(84페이지)

성격, 인격, 직업, 취미 등 해당 인물이 가진 개성. 휴대품과 머리 모양, 복장, 성별 등의 특징을 파악해서 그리면 표현되는 것이다.

공기원근법

앞쪽의 사물은 진하게, 안쪽의 사물을 연하게 보이는 현상을 농담으로 표현해 깊이를 나타내는 기법. 산처럼 먼 풍경뿐 아니라 입체감을 표현할 때도 쓸 수 있다.

광원

태양과 조명처럼 빛을 발산하는 것. 광원의 위치에 따라서 모티브의 인상이 변한다. 그림을 그릴 때 광원을 설정하면 입체감과 깊이를 표현하기 쉽다.

소실점(106페이지)

실제 사물에서는 평행인 부분을 평행하지 않게 그릴 때 그 선이 눈높이에서 교차하는 점. 소실점을 정하면 그림 속에서 사물에 통일감이 생긴다.

인체 비율(63페이지)

인체 각 부위와 전체의 상호 관계. 인체 비율을 알면 형태를 잡기 쉽다. 연령에 따라서 비율이 변하므로, 인물을 구분할 때 필요하다.

스케치

단시간에 인물, 풍경, 사물 등을 묘사하는 것. 스케치한 것을 작품으로 완성한다. 머릿속의 이미지를 그린 것은 아이디어 스케치라고 한다.

중심선(59페이지)

주로 생물, 특히 인체의 중앙을 정수리에서 수직으로 관통하는 선. 중심선을 설정하면 움직임의 축을 표현할 수 있다.

정물(153페이지)

인물, 풍경과 반대로 꽃이나 기물, 과실 등 움직임이 없는 것을 가리킨다. 많은 것들이 그림의 대상이 된다.

석고상(152페이지)

주로 그리스 조각(예 : 비너스상)이나 르네상스 조각(예 : 다비드상)처럼 석고로 형태를 잡은 것. 미술의 기본 교재로 활용된다.

데생

계획이나 생각을 나타내는 의미가 있으며, 라틴어의 'designare'에서 온 말. '디자인'과 같은 어원. 본 것과 생각한 것을 그려서 전달하는 그림이다.

투시도법(106페이지)

원근법의 일종. 1점, 2점, 3점 등 소실점을 이용해, 입체감과 깊이를 그리는 기법. 눈에 보이는 것과 생각하는 것을 그림으로 정확히 옮기기 위한 기법이다.

떡지우개(104페이지)

플라스틱 지우개보다 부드럽고 점토처럼 형태를 자유롭게 만들 수 있는 지우개. 데생에서는 수정뿐 아니라 흰색을 그리는 도구로도 사용한다.

명암(98페이지)

흰색(명암 0%)부터 검은색(명암 100%)까지의 농담 변화를 구체적인 수치로 표시한 것이다. 예를 들어 '명암 30%로 칠한다'라고 사용한다.

프리핸드(97페이지)

연필 쥐는 법. 손목을 자유롭게 움직여, 연필심의 배로 넓은 면적을 칠하기 쉽다. 손목의 스냅을 쓸 수 있어 힘을 주지 않고 연필을 쥘 수 있다.

기본 도형(94페이지)

○△ㅁ의 입체인 구체, 원추, 직방체, 원기둥을 가리킨다. 세상을 구성하는 것을 기본 도형으로 바꾸면 입체를 파악하기 쉽다.

보조선

데생으로 형태를 잡을 때 사용하는 기준선. 가이드라인이라고도 한다. 연하게 그리면 나중에 지우기 쉽다. 익숙해지면 보조선 없이 그릴 수 있다.

윤곽선

형태의 실루엣을 나타내며 사물과 배경을 구분하는 선. 사물의 형태와 특징을 나타낸다. 선의 농담으로 입체감과 깊이도 표현할 수 있는 선.

감수자&집필자 프로필

 오차노미즈 미술학원
오차노미즈 미술전문학교
OCHABI artgym

감수자

핫토리 히로미
OCHABI artgym 창립, OCHABI artgym의 프로그램 개발과 지도진 육성에 참여. 현재도, 앞으로도 새로운 창의적인 인재 육성과 환경 창출에 힘쓸 것이다.

핫토리 노마
OCHABI artgym 창립, OCHABI artgym의 프로그램 개발과 지도진 육성에 참여. OCHABI artgym 네이밍 담당. 현재도 학생을 지도하면서 세계적으로 활동할 수 있는 창의적인 인재 육성에 힘쓰고 있다.

시미즈 마코토
HONDA, 후지큐 하이랜드, 산토리, 아시히맥주, SUZUKI 등의 대기업 광고 전략을 담당했던 경험을 살려, OCHABI Institute의 교육 방침을 제작했다. 문부과학성 '성장분야 등의 핵심 전문 인재 육성 등의 전략 추진 사업' 에도 참여.

집필자

후미타 세이지
도쿄 예술대학 대학원 미술연구과 벽화연구실 수료. OCHABI artgym의 코치진 육성과 출판물 제작 등에 종사. 기업연수도 담당한다. 조형작가로 전람회와 미술지도자로도 활동 중이다.

스에무네 미카코
도쿄 예술대학 대학원 미술연구과 디자인전공 수료. OCHABI artgym의 코치진으로 지도를 담당. '인간'을 테마로 작품 제작, 개인전과 그룹전 등에 참여하고 있다.

세리타 노리에
도쿄 예술대학 대학원 미술연구과 디자인전공 수료. OCHABI artgym의 코치진으로 지도를 담당. '벚꽃'과 '미인화'를 테마로 작품을 제작, 개인전과 그룹전 등에 참여하고 있다.

아오키 요코
무사시노 미술대학 조형학부 예술문화학과 수료. OCHABI artgym의 코치진으로 지도 담당. '식물'과 '미생물'을 테마로 작품을 제작, 개인전과 그룹전 등에 참여하고 있다.

선 하나로 시작하는
느낌 있는 그림 그리기

1판 1쇄 발행 2021년 02월 17일
1판 3쇄 발행 2023년 03월 31일

저 자 | OCHABI Institute
번 역 | 김재훈
발 행 인 | 김길수
발 행 처 | (주)영진닷컴
주 소 | (우)08507 서울특별시 금천구 가산디지털1로 128
 STX-V타워 4층 401호
등 록 | 2007. 4. 27. 제16-4189호

©2021., 2023. (주)영진닷컴

ISBN | 978-89-314-6335-4

YoungJin.com Y.
영진닷컴

영진닷컴 단행본 도서

영진닷컴에서는
평범한 일상에 소소한 행복을 주는 취미 분야의 도서,
감각적이고 트렌디한 예술 분야의 도서를 출간하고 있습니다.

<그리다 시리즈>

**최고의 그림을
그리는 방법**

무로이 야스오 | 16,000원
224쪽

**애니메이션 캐릭터
작화 기술**

무로이 야스오 | 20,000원
150쪽

**클립 스튜디오 페인트EX로
웹툰 만들기**

유일 | 26,000원
424쪽

일러스트와 만화를 위한
구도 노하우

마츠오카 신지 | 17,000원
144쪽

<취미>

캐릭터를 살리는
배경 그리기 노하우

오-시미즈 | 22,000원
208쪽

**라탄으로 만드는
감성 소품**

김수현 | 17,000원
268쪽

**사부작 사부작
에뚜알의 핸드메이드**

에뚜알 | 13,000원
144쪽

하바리움 이야기

권미라 | 16,000원
192쪽

**그림 속 여자가
말하다**

이정아 | 17,000원
344쪽

**예술가들이 사랑한
컬러의 역사**
CHROMATOPIA

데이비드 콜즈 | 23,000원
240쪽

**사부작 사부작
오늘의 드로잉**

박진영 | 16,000원
200쪽

알고 보면 더 재밌는
**디자인 원리로
그림 읽기**

김지훈 | 18,000원
216쪽